高等院校艺术学门类『十三五』规划教材

中国民间舞蹈教程

ZHONGGUO MINJIAN WUDAO JIAOCHENG

主编 张颖 周黎

华中科技大学出版社
http://www.hustp.com
中国·武汉

内容简介

本书介绍了舞蹈文化的探究、中国民间舞蹈概况、东北秧歌、藏族民间舞、云南花灯、蒙古族民间舞、维吾尔族民间舞、胶州秧歌、山东鼓子秧歌、朝鲜族民间舞、傣族民间舞等舞蹈形式,包括概述、教学提示、训练内容、基本动作、动作短句、组合、作品欣赏等内容。

舞蹈教学通过舞蹈教师有目的、有计划的传授、指导和启发,并通过舞蹈学生主动学习,使学生逐步掌握各种舞蹈知识与技能,提高舞蹈艺术的欣赏与创作能力,与此同时,指导学生树立正确的世界观并培养优秀的品德。

图书在版编目(CIP)数据

中国民间舞蹈教程/张颖,周黎主编. — 武汉:华中科技大学出版社,2016.8(2021.8 重印)
高等院校艺术学门类"十三五"规划教材
ISBN 978-7-5680-1640-7

Ⅰ.①中… Ⅱ.①张… ②周… Ⅲ.①民间舞蹈-中国-高等学校-教材 Ⅳ.①J722.2

中国版本图书馆 CIP 数据核字(2016)第 055882 号

中国民间舞蹈教程
Zhongguo Minjian Wudao Jiaocheng

张 颖 周 黎 主编

策划编辑:	彭中军
责任编辑:	彭中军
封面设计:	孢 子
责任校对:	祝 菲
责任监印:	张正林
出版发行:	华中科技大学出版社(中国·武汉)
	武昌喻家山　邮编:430074　电话:(027)81321913
录　　排:	武汉正风天下文化发展有限公司
印　　刷:	武汉科源印刷设计有限公司
开　　本:	880 mm×1 230 mm　1/16
印　　张:	7.25
字　　数:	222 千字
版　　次:	2021 年 8 月第 1 版第 4 次印刷
定　　价:	39.00 元

本书若有印装质量问题,请向出版社营销中心调换
全国免费服务热线:400-6679-118　竭诚为您服务
版权所有　侵权必究

前言

中国民间舞是中国传统文化的重要组成部分，是与中国古典舞属同一范畴的中国传统艺术。中国民间舞是一个民族地区的物质文明与精神文明发展过程中的产物，是多民族发展与交融过程中，由劳动群众直接创作，又以群众为传承主体并流传至今的民族文化的载体。中国民间舞具有积淀古代文化和原始舞蹈遗存，于民族交融中发展，歌、舞、乐三者结合，以及使用各种道具的诸多特点，是人类生命意识最直接、自然和原始的艺术显现。这种原始的、最初的文化载体确定了中国民间舞的根系，使之成为一切创作舞蹈之母。基于上述原因，在中国的舞蹈教育中，中国民间舞的教育与教学有着不可替代的作用和价值。

本书从舞蹈的文化探究入手，分析了中国民间舞蹈的具体概况，并介绍了东北秧歌、藏族民间舞、云南花灯、蒙古族民间舞、维吾尔族民间舞、胶州秧歌、山东鼓子秧歌、朝鲜族民间舞、傣族民间舞的舞蹈形式。其中包括概述、教学提示、训练内容、基本动作、动作短句、组合和作品欣赏等内容。全书在内容上，讲究教材的科学性、规范性与实用性；在形式上，突出内容的丰富性。本书可读性强，是一本集教学、训练、实践于一体的实用性教材。

本书由武汉纺织大学张颖老师和中国地质大学周黎老师编写，其中张颖编写第一章至第九章，周黎编写第十章和第十一章，全书统稿、审稿由张颖完成。在编写过程中，得到了华中科技大学出版社的大力支持，得到了作者单位领导和同事的热情关心和帮助，在此一并表示衷心的感谢！

由于编写者水平有限，加之时间仓促，工作量大，书中难免出现疏漏，望读者批评指正并提出宝贵意见。

编　者
二〇一六年六月

目录

1　第一章　舞蹈文化的探究

第一节　舞蹈文化　/2
第二节　中国民间舞蹈文化　/7
第三节　中国民间舞蹈文化的类型　/9

13　第二章　中国民间舞蹈概况

第一节　中国民间舞蹈的分布　/14
第二节　中国民间舞蹈的风格特点　/15
第三节　中国民间舞蹈的发展　/17

19　第三章　东北秧歌

第一节　东北秧歌概述　/20
第二节　东北秧歌教学提示　/20
第三节　东北秧歌训练内容　/21
第四节　东北秧歌基本动作　/21
第五节　东北秧歌动作短句　/23
第六节　东北秧歌组合　/24
第七节　东北秧歌作品欣赏　/26

27　第四章　藏族民间舞

第一节　藏族民间舞概述　/28
第二节　藏族民间舞教学提示　/28
第三节　藏族民间舞训练内容　/29
第四节　藏族民间舞基本动作　/29
第五节　藏族民间舞动作短句　/33
第六节　藏族民间舞组合　/34
第七节　藏族民间舞作品欣赏　/36

第五章　云南花灯　39

第一节　云南花灯概述　/40
第二节　云南花灯教学提示　/40
第三节　云南花灯训练内容　/41
第四节　云南花灯基本动作　/41
第五节　云南花灯动作短句　/44
第六节　云南花灯组合　/46
第七节　云南花灯作品欣赏　/50

第六章　蒙古族民间舞　51

第一节　蒙古族民间舞概述　/52
第二节　蒙古族民间舞教学提示　/52
第三节　蒙古族民间舞训练内容　/52
第四节　蒙古族民间舞基本动作　/53
第五节　蒙古族民间舞动作短句　/55
第六节　蒙古族民间舞组合　/56
第七节　蒙古族民间舞作品欣赏　/59

第七章　维吾尔族民间舞　61

第一节　维吾尔族民间舞概述　/62
第二节　维吾尔族民间舞教学提示　/62
第三节　维吾尔族民间舞训练内容　/63
第四节　维吾尔族民间舞基本动作　/63
第五节　维吾尔族民间舞动作短句　/66
第六节　维吾尔族民间舞组合　/66
第七节　维吾尔族民间舞作品欣赏　/70

第八章　胶州秧歌　71

第一节　胶州秧歌概述　/72
第二节　胶州秧歌教学提示　/72
第三节　胶州秧歌训练内容　/73
第四节　胶州秧歌基本动作　/73
第五节　胶州秧歌动作短句　/75
第六节　胶州秧歌组合　/77
第七节　胶州秧歌作品欣赏　/80

81　第九章　山东鼓子秧歌

第一节　山东鼓子秧歌概述　/82
第二节　山东鼓子秧歌教学提示　/82
第三节　山东鼓子秧歌训练内容　/82
第四节　山东鼓子秧歌基本动作　/83
第五节　山东鼓子秧歌动作短句　/84
第六节　山东鼓子秧歌组合　/84
第七节　山东鼓子秧歌作品欣赏　/85

87　第十章　朝鲜族民间舞

第一节　朝鲜族民间舞概述　/88
第二节　朝鲜族民间舞教学提示　/88
第三节　朝鲜族民间舞训练内容　/89
第四节　朝鲜族民间舞基本动作　/89
第五节　朝鲜族民间舞动作短句　/91
第六节　朝鲜族民间舞组合　/92
第七节　朝鲜族民间舞作品欣赏　/95

97　第十一章　傣族民间舞

第一节　傣族民间舞概述　/98
第二节　傣族民间舞教学提示　/98
第三节　傣族民间舞训练内容　/98
第四节　傣族民间舞基本动作　/99
第五节　傣族民间舞动作短句　/101
第六节　傣族民间舞组合　/103
第七节　傣族民间舞作品欣赏　/106

107　参考文献

第一章

舞蹈文化的探究

WUDAO WENHUA DE TANJIU

舞蹈是艺术的一种，以经过提炼、组织和艺术加工的人体动作为主要表现手段，表达人们的思想情感、反映社会生活；舞蹈的基本要素是动作、姿态、节奏、表情。什么是文化？广义上的文化是指人类在社会发展过程中所创造的物质与精神财富的总和；狭义上的文化是指社会的意识形态，以及与之相适应的制度和组织机构，指文学、艺术、教育和科学。舞蹈属于艺术，舞蹈是以人体为载体，表现人的精神世界的文化。因此，舞蹈也具有文化性。

第一节 舞蹈文化

一、舞蹈文化

舞蹈是一种文化现象，是通过人的形态、神态传情达意的艺术形式。它的形成受自然和社会两种因素的影响。它的表达方式包括人的形态和精神两个方面，而且因表演者文化素质、艺术修养之不同，有明显的差异。

舞蹈之所以是一种文化现象，还在于它的形成与物质文明、精神文明的发展密切相关。它是由人在劳动生活中逐渐形成的体态和对社会观念的反映构成的。所以不同时代的文化特征会在舞蹈中得以留存，以相对稳定的形式（包括动态形象、表演程式、服饰、道具、场地）流传下来，在社会生活的诸多方面发挥它特有的功能，从而形成多种多样的舞蹈形式。人们在不同场合表演这些舞蹈时，民族的文化特征随之展现，使参加者在潜移默化中受到影响。

舞蹈种类繁多，怎样进行类别的划分，中外专家、学者各有不同的观点与方法，其不同，正反映出各国、各民族舞蹈历史文化背景的差异。舞蹈从功能上分为自娱性舞蹈、表演性舞蹈、自娱娱人相兼的舞蹈，以及取悦神灵、祭祀祖先的舞蹈；从舞蹈发展史的角度分为原始舞蹈、民间舞蹈、宫廷舞蹈、舞台艺术舞蹈和城市群众性舞蹈等。

舞蹈的名词术语中，舞蹈与舞，两者一般是通用的，但在舞蹈文化的探索中，对它们的含义应加以区分，以免造成名称上的混乱。舞蹈，指的是舞蹈类型、舞蹈门类；舞，则是指某种类型中的一种形式，或指经过加工、创造的舞蹈。下面以"古典舞蹈""民间舞蹈""现代舞"三者为例，予以说明。

1. 古典舞蹈

古典舞蹈是古代流传下来，具有传统审美特征和典型性的舞蹈。如西方的芭蕾、印度的"波罗多舞"、日本的"雅乐"等。中国的古典舞蹈，极其丰富，如汉代的"巾舞""盘舞"，唐代的"剑器舞""霓裳羽衣舞"等。宋明两代以来，许多古典舞蹈融进戏曲塑造人物形象和表演之中，或作为舞蹈片段保存在戏曲剧目之中。也有许多早已失传，仅知其名，不知舞法的舞蹈，如"剑器舞"，是持何种道具起舞的，至今说法不一，正反映出中国古典舞蹈、宫廷舞蹈特有的文化背景和发展规律。

2. 民间舞蹈

民间舞蹈，是民众自行创作与传承的舞蹈形式。过去，文人和一般舞蹈家很少深入民间对它做深入细致的系统研究，有关这方面的论述自然很少，给民间艺人写书立传的则更少。因此，人们只看到民间舞蹈中因历史原因形成的简单和不足的方面，看不到它深邃的文化本质。其实，各种舞台艺术舞蹈多直接或间接来自民间，包括城

市群众性舞蹈中的交谊舞、舞厅舞、爵士舞、霹雳舞、集体舞、儿童舞,乃至体育舞蹈、冰上芭蕾等,无不从民间舞蹈吸取营养和素材,只不过尚缺少这方面的系统论述而已。因此,人们常说:民间舞蹈是一切创作舞蹈之母。

民间舞蹈是民族传统文化的组成部分。它的传承方式,不是依靠语言文字,而是以人体动态保存文化与表现文化为主要特征,在一定环境中、在群众之间直接进行传承的。民间舞蹈属于"下层文化"的范畴,它和群众的民俗活动关系密切,可以通过具体的形象展示出群众的民俗心理,展示出民俗文化的诸多方面。因此,人们常把它称为民俗舞蹈,但两者具有各自的特点。

3. 现代舞

现代舞是现代舞台艺术舞蹈的形式之一,又是一个完整的现代舞体系。20世纪初,它在西方兴起,盛行于德国、美国,后又传入日本及西方其他国家。它最鲜明的特点是反映西方社会的矛盾和人们的心理;在表现手法上,要求不断创新,强调舞蹈家的个人风格。因此,出现了各种各样的流派,各派都有自己的探索和追求。在演出的节目中,有些表现出深刻的哲理性思考,也有许多怪异的内容和形式,使人们难以理解。最初,它为反对古典芭蕾而产生,两者曾一度处于水火不容的境地,现在则互相影响,互相吸收、融合:现代舞吸收芭蕾的技巧和训练方法,增强自己的表现力;芭蕾吸收现代舞的观念和创作手法,形成现代芭蕾。近年,各种流派的现代舞也不断传入中国,中国舞蹈家借鉴它的训练和表现方法,创作了许多中国现代舞节目。

芭蕾、现代舞有各自形成的文化背景和历史源流,都是舞台艺术舞蹈中的一种形式,所以称为"舞",属于舞蹈文化中的上层文化。

二、从舞蹈的产生与发展看舞蹈的文化性

美国著名哲学家苏珊·朗格称舞蹈是人类创造出来的第一种真正的艺术。英国现代著名哲学家、美学家罗宾·乔治·柯林伍德称舞蹈是一切语言之母。人类诞生后,就有了舞蹈。关于舞蹈的起源,历来有着分歧,具有代表性的有"宗教巫术说",如图腾拜舞、巫术祭祀舞等,认为"舞"与"巫"相通;"性爱说",达尔文就断言,音乐和舞蹈起源于性的冲动,起源于恋爱;"模仿说",依据是原始舞蹈有许多模仿鸟兽或战斗的行为;"游戏说"认为舞蹈是原始人利用自身过剩精力进行的游戏;出现最早的是"神授说",把舞蹈的起源归之于神的传授或恩赐;马克思文艺理论则认为舞蹈艺术产生于劳动,因为劳动锻炼人的健美形体,有了舞蹈艺术的表现工具,劳动中的人体动作蕴含的力和美成为原始舞蹈最基本的"语言",是舞蹈技巧的源泉。根据史籍记载的资料,原始舞蹈大都与劳动生活有关,如狩猎舞等。在此,无意要探寻舞蹈的真正起源,但应该看到的是,最初的舞蹈,是人类对自我生命的觉悟和意识,反映出人类对自然规律的理解和认识,体现了人类的劳动与生产、沟通与交往等社会生活,包含着人们的想象、寄托、观念、追求,是人类运用自己的身体,借助手舞足蹈的表现形式,所反映出的一种社会文化。德国著名的艺术史学家恩斯特·格罗塞认为原始舞蹈具有高度实际的和文化的意义。

舞蹈作为文化的一种表现形式,其发展无不刻有人类历史发展的深深烙印。从我国舞蹈发展的一小段历史看,进入奴隶社会,由阶级划分开始,出现了专门供统治阶级取乐的表演性乐舞,到了周朝,乐舞的政治教化进一步加强,"制礼作乐"成为一种礼乐制度,与分封诸侯的政治制度和严格的封建等级制度相对应,在人数和队形排列等形式上都有严格的等级规定。春秋战国时期的"百家争鸣"丰富了乐舞理论,儒家认为礼乐是陶冶情操的重要途径。认为"乐与政通";而道家的阴阳调和、顺乎自然、天人合一、虚实相生等思想则在中国古典舞蹈的动态特征中直接留下了深刻的印记。汉代国力强盛,交流频繁,不仅设立了专门的乐舞机构,而且出现了在酒宴上宾客互相邀请起舞的礼节性舞蹈形式——"以舞相属",并且产生了舞蹈美学的重要文章《舞赋》。至唐朝辉煌时期,伴随着民族交往及融合,就有了呈现中西风格的《西凉乐》,有受印度乐舞影响带有异域神韵的《龟兹乐》,舞蹈风格进一步多样化,划分出"健舞"与"软舞",凡此种种,不一而足。

再看世界舞蹈的发展,芭蕾从18世纪后半叶开始成为独立的艺术形式后,在启蒙主义的影响下,出现了反映

平民生活，强调自由和平等的情节芭蕾。到了18世纪和19世纪之交，浪漫主义运动造就了浪漫芭蕾，动作审美追求轻盈飘逸，发明了女子脚尖技术，技巧变得复杂，舞蹈充满梦境、爱情、神话，具传奇色彩，呈现超凡脱俗的情调。之后，在芭蕾体系中进行了一系列的变革，芭蕾逐渐呈现多样化风格。而最终打破芭蕾垄断地位的，是产生于20世纪初的现代舞。随着工业革命的到来，人们向往自然，崇尚田园，寻找着一种感性的真实和人性的力量，反映在舞蹈艺术上，就是首先由伊莎多拉·邓肯掀起的一场舞蹈革命。邓肯反对芭蕾，也反对交谊舞，主张舞蹈要遵循自然法则和表现美利坚精神。她抛弃了足尖鞋，赤足而舞，脱下紧身衣，穿上宽大轻柔的"图尼克"，从大自然的节奏中寻找律动的灵感，从古希腊文化中寻找舞蹈的自然境界。她在自由而奔放的舞动中，实践着灵魂与肉体高度结合的宣言。邓肯的舞蹈观是她人生观的反映，而现代舞立足于舞坛，则是人类追求自然的情感、社会传统习惯的胜利，实际上反映的是一种时代精神。Hip-Hop是源于20世纪70年代美国纽约黑人的一种街头文化，是年轻黑人宣泄自我情感，反叛社会，寻找沟通方法以求得别人认同的一种方式，其产生的原因无非是美国高度的物质文明与纽约布鲁克林黑人聚居贫民区贫富之间的巨大反差，以及由此形成的种族心理落差和精神上的压抑等。这种舞蹈如今在我国城市的部分青年中受到青睐，成为时尚，它反映了当代年轻人崇尚自由，尽情宣泄压抑情感，勇于表现自我价值，希望引起社会重视等共同特点，是年轻一代与这种舞蹈在精神上产生共鸣使然。不难看出，舞蹈的发展带上了太多的制度、观念、社会发展的影响，是社会物质文明、政治文明与精神文明发展程度的综合反映，舞蹈历史的画卷是社会文明之光的折射，舞蹈是人类文化因素的整合，是人类文化传统的积淀，舞蹈作为文化的有机构成，是社会发展的标志。

三、从舞蹈的基本特征看舞蹈的文化性

舞蹈具有动作性、节奏性和抒情性的基本特征，而笔者以为，舞蹈的基本特征及其他特征，都是靠文化性浸润滋养的，文化性是其根本。

舞蹈是人体动作的艺术，动作性是舞蹈艺术最基本的特征，即没有人体的动作，就不可能有舞蹈。这是人们将舞蹈这种直观的艺术形象，与诸如雕塑等其他静止的直观艺术形象相区别的重要依据。然而，动作不等于舞蹈。人们绝不会把日常的奔波劳作、说话时的手势比划、激动时的欢腾跳跃、格斗时的拳脚相加当成舞蹈。为什么呢？很显然，因为舞蹈的动作是一种艺术。舞蹈的动作是生活动作的提炼，它经过了美化，有节奏、有韵律，具有超常性，这种动作赋予了人类思维的含义。生活的动作是具体而实际的，舞蹈的动作是虚拟而抽象的，但正是这种抽象，说明舞蹈的动作是有含义的，因为它传递着的是一种文化的信息。正因为如此，即使是标榜自己是"纯舞"的舞蹈，仍然是某种思想和文化的负载，是艺术家的艺术思想的体现，是一种文化思潮的反映。所以说，舞蹈动作具有文化性。

抒情性是舞蹈艺术的本质属性。因舞蹈具有抒情性，才使舞蹈与同样具有人体动作特点的杂技、武术、健美操等相区别。《毛诗》序中说："情动于中，而形于言，言之不足，故嗟叹之，嗟叹之不足，故咏歌之，咏歌之不足，不知手之舞之，足之蹈之也。"也就是说，正是言语和歌唱不足以表达内心情感的时候，舞蹈就开始了。《中国舞蹈词典》对舞蹈概念的解释，除了与前面所举《辞海》的解释相类似外，进一步强调：舞蹈着重表现语言文学或其他艺术表现手段所难以表现的人们内在深层的精神世界——细腻的情感、深刻的思想、鲜明的性格，和人与自然、人与社会、人与人之间以及人自身内部的矛盾冲突，创造出可被人具体感知的生动的舞蹈形象，以表达作者（编导和演员）的审美情感、审美理想，反映生活的审美属性。闻一多先生说，舞是生命情调最直接、最实质、最强烈、最尖锐、最单纯而又最充足的表现。由此可见，舞蹈是为了表达人类的思想感情而存在的，舞蹈是与人的生命本能最贴近的文化，舞蹈重在展示人的精神世界。人类的情感，从心理学的角度说是人脑对客观事物的一种反映，这种反映具有社会性的内容，是对客观现实中的善与恶、真与假、美与丑的态度，包含着自己的

认识和体验。舞蹈所表达的情感，同样是对客观现实的反映，并且是艺术化的情感，比现实生活中的情感更强烈、更集中、更理想，是人的审美意识。这正是舞蹈抒情性的文化原理。

四、从舞蹈的审美活动看舞蹈艺术的文化性

从某种意义上说，艺术活动就是审美活动，舞蹈艺术也是如此。正因为有了对舞蹈的审美，舞蹈艺术才能存在并体现其价值。请看舞蹈艺术审美活动中文化的作用和影响。

1. 审美观念的变化对舞蹈艺术的影响

在对舞蹈的审美中，最直接、最浅显的是对舞蹈人体美的欣赏，即使再没有舞蹈修养的人，也有自己对人体美的判定标准，并能从舞蹈的人体中领略到一定意义上的"美"。而舞蹈的人体美最终是植根于人体文化的，一则人体本身就是文化积淀，再则人们之所以认为何种人体为美，实际上反映了人类的文化心理。也就是说，对"人体美"的判断标准，必定要受地理环境、时代、民族等诸多人类历史文化因素的直接影响。例如，中国在唐代以前，女子形体美的标准是削肩细腰，体态轻盈。所以在当时的舞蹈中，所表现的理想的女子人体美就是如此——出土的战国时期文物中所描绘的舞蹈形象，都是细腰的体态造型；古诗中有"楚王好细腰，宫中多饿死"的残酷写照；有汉成帝后赵飞燕"身轻能为掌上舞"的美传等。到了盛唐，政治、经济的强盛和地域的恢宏壮阔，带来了人体美观念的转变，于是舞蹈就有了健劲的、开朗的舞风，有了"势壮之美"，女子人体美则以丰腴、富态为尚，所以既善于舞蹈而又丰腴、妩媚的杨贵妃才能够"集三千宠爱于一身"。

2. 不同民族、不同地域的文化带来的舞蹈艺术差异性

舞蹈艺术风格是多种多样的，有东西方舞蹈的不同，也有各民族舞蹈的差异，即使同一民族，由于所处地域不同，也会呈现不同的特点。这种舞蹈艺术风格的差异，本质上是审美的差异。因为舞蹈的美，除了人体美外，还有动态美、意念美。而这些，都是深深植根于文化的，因为文化是一切具体形态的根源，它影响人们的生活状态、思维方式、思想观念以及由此产生的一切活动。所以，舞蹈风格的差异最终是文化的差异，任何形态的舞蹈，都是由它的文化因素所决定的。众所周知，西方的芭蕾与中国的古典舞是风格迥异的两类舞蹈，而探究两者差异的根本原因，就是东西方在文化精神上的差异。仅举此两类舞蹈在"外放"与"内收"特点上的差异为例。芭蕾追求"开、绷、直、立"的美学原则，其动作特点是外开，肢体的线条要绷直并延伸至最长，跳跃动作很多，要努力克服地心的引力，造成离地向天的趋势，女演员要立起脚尖，动作体系的重心感觉是"高"。而中国古典舞蹈，强调内在感觉与呼吸的控制，表现出许多"含胸""领首"的内收性动作，讲究"圆、曲"的动作运行轨迹和"拧、倾"的体态特征，跳跃并不要求"高高在上"，有时还可以接地面翻滚动作，其动作体系的重心是低。分析芭蕾与中国古典舞差异的根源，有学者认为：西方文化是一种外放与扩张的文化，是不断寻求拓展空间与领域的文化。这从西方历史上的殖民扩张就能明显地体现出来。这种文化特质反映在芭蕾形态上就体现为动作的外放与离心感。而中国文化则是一种含蓄与内收的文化，人们顺应天道自然，安居乐业，有着强烈的"根"的意识。中国舞体现出周而复始与轮回的中国哲学精神。

中国民间舞蹈异彩纷呈，林林种种，原因之一是中国历史上各民族社会发展水平极不平衡，各民族文化观念与审美观念不同。中国民间舞蹈文化研究学者罗雄岩在《中国民间舞蹈文化教程》中，将我国民间舞蹈划分为五种文化类型：农耕文化型——安祥、优美的动律；草原文化型——天之骄子的英姿；海洋文化型——人海和谐的心态；农牧文化型——高原"一边顺"的美；绿洲文化型——丝绸古道的风韵。

舞蹈理论家于平先生则根据人体运动"动力定型"的理论，认为舞蹈存在的差异性首先是因为生存环境的不同。比如藏民族大多居住在海拔4000 m左右的高原地带，由于空气稀薄缺氧，造成了其快吸慢呼的呼吸特点，并由此促成了其沉肩、拖步的人体运动动力定型；又比如多朗人，其居住地多为沙碛地带，沙地行走促成了其双

膝微颤、小腿后拔的人体运动动力定型；吉林纬度较高，天寒地冻，其"秧歌"舞步就有受生存环境影响的"出遛着走"；而云南纬度较低，有雨林气候特征，林密苔滑，且多有独木桥，其"花灯"舞步最具特色的"崴步"显见其生存环境促成的人体运动动力定型。其次，促成人体运动动力定型的是人的生活方式，如蒙古族舞蹈中的硬腕、柔臂、靠肩及略呈"O"形的腿部前抬等动态，便是常年骑在马背上的游牧生产所促成的人体运动动力定型，是由勒缰绳、腿夹马肚的生活方式促成的。促成人体运动动力定型的第三个主要因素是人的生活习俗。不同民族取水的方式——如朝鲜族的顶水，藏族的背水，蒙古族的提水，傣族的担水方式，都导致了一定的体态，成为各自舞蹈中人体动态美的有机构成。

由此可见，各民族的舞蹈，实际上积淀着本民族的民族心理、审美情趣、风俗习惯等文化现象，反映了本民族的形成、迁徙、居住环境、经济基础、社会结构等各个方面，这些方面的差别，不仅造成人体动态积淀的不同，形成不同的舞蹈动势、动律，而且使舞蹈在内容与形式上产生诸多差异，使舞蹈呈现出不同的艺术风格。

3. 舞蹈审美主客体的文化与舞蹈"美"的水平一致性

与其他艺术审美活动相同，舞蹈的审美也必须包括审美主体与审美客体。作为审美主体的鉴赏者，需要一定的文化基础和舞蹈文化修养，才能理解舞蹈，从舞蹈中领略美。舞蹈审美水平的提高，需要学习和培养。

舞蹈审美的特殊性在于，作为审美客体即审美对象的舞蹈作品，是由舞蹈编导和舞蹈表演者共同完成的。舞蹈编导的文化基础和艺术水平，当然与舞蹈作品质量的高低关系密切，而舞蹈演员，则容易被人当成匠人，充当表现性工具，作用仅为再现编导的舞蹈意念，实则不然。

从前面的介绍中知道，舞蹈是以人体动作为主要表现手段的艺术，实际是以身体作为中介表现的文化，舞蹈的文化因素只有通过舞蹈者的表演才能化为信息进行传递，成为舞蹈符号得以展现，才能使舞蹈为人们所理解并得到传承。而舞蹈的表演包括人的形体和精神两个方面。若把舞蹈中的人体当成工具，那么表演者既是"工具"，又是"工具"的操纵者。舞蹈演员必须付出许多的艰辛，经过刻苦甚至是残酷的学习过程，才能具备一定的舞蹈技艺技能，具有一定的舞蹈表现能力，能够根据编导的要求表演舞蹈。而在表演中，舞蹈演员必定会根据自己对社会的认识，在作品中加入自己的理解和体会，以肢体的语言展现作品的思想内涵，实际上是进行了一次再创作。由于表演者文化素质、艺术修养之不同，对作品从内容到形式的把握也会不同，对作品思想内涵的理解到展示当然就有了"深"与"浅"的区别，所以，同样的舞蹈，由不同水平的表演者表演，会存在着明显的差异。也因为如此，才有了"舞蹈家"与一般舞蹈者的区别。

所以，要完成舞蹈的审美，从舞蹈中真正领略到美，无论是鉴赏者、编导者还是表演者，根基始终是文化。

五、解读舞蹈艺术文化性的意义

了解舞蹈艺术的文化性，有着非常现实和具体的意义，简单地说，有以下几个方面。

(1) 可以使人们进一步正确地认识舞蹈艺术。

(2) 可以提高舞蹈审美水平。了解舞蹈艺术的文化性后，在欣赏舞蹈时，就能不仅从形式上，而且从舞蹈的文化内涵上去体会舞蹈，能够把握动态的舞蹈语汇所透露出来的文化本质。

(3) 可以使人们更为理性、客观地看待、包融和评价多元的舞蹈文化。

(4) 可以使人们更清楚地认识本民族舞蹈的文化之根，并自觉地弘扬民族舞蹈文化。

(5) 可以在舞蹈教学、舞蹈编导、舞蹈表演及其他舞蹈工作中，更加重视文化的作用，自觉地提升舞蹈艺术的文化含量。

第二节 中国民间舞蹈文化

一、中国民间舞蹈文化的探索

舞蹈是一种文化现象，又是动态性的形象艺术，对它的文化探索，自然应该在动态中、典型环境中，运用各种文化知识进行研究。

中国各民族的民间舞蹈，都不同程度地积淀着本民族的民族心理、审美情趣、风俗习惯等文化现象，而且，对本民族的形成、迁徙、居住环境、经济基础、社会结构等各个方面都有所反映。舞蹈的文化探索，就是从舞蹈的内容与形式以及和舞蹈有关的活动中、从上述各种文化现象中进行探索。

中国民间舞蹈中有许多奇异的文化现象，常使人感到惊奇、有趣。例如，为什么有些舞蹈要在一定节日、场地、气氛中进行，为什么把"一边顺"的动作舞得那么美，为什么许多民族都有戴面具表演的民间舞蹈，它们与中国古代的驱傩有何源流关系等，都属于民间舞蹈文化探索的范围。然而，单纯地依靠舞蹈本身进行研究，是无法弄清其源流始末的，还必须借助社会学、历史学、民族学、民俗学、语言学、地理学、美学以及人类学的研究成果，纵横探索民间舞蹈形成的文化背景，探索它们的多种文化因素，从而促进中国民间舞蹈文化这一新学科的建设。

民间舞蹈是一个民族文化的重要组成部分，运用其他学科的原理与方法纵横探索舞蹈文化时所得的研究成果，由于既有形象，又有文字，是两种文化交融于一体的文化成果，所以，对其他学科也有参考价值，或许还能弥补其他学科研究中的空白。例如：同是居住在牧区的蒙古、藏、塔吉克族都喜爱鹰，把鹰作为英雄的象征，但在他们的舞蹈中所塑造的鹰的形象，其形态、气质却各不相同。蒙古族突出鹰的勇猛、矫健，藏族则显出鹰的强健、稳重、豪放，塔吉克族则表现鹰的轻捷、洒脱，正所谓"一鹰三态"。

蒙古族舞蹈中鹰的形象是生活在辽阔草原中的广大牧民气势、精神面貌的艺术升华，体现了一往无前的英雄气概。鹰在藏族人民心目中是一种神鸟，人们认为鹰栖息在人迹罕至的高险岩端，与天接近，与神为伍，具有神力和灵性。藏族天葬的习俗，也与鹰可以把死者灵魂带往天上的心理有关。由于鹰在民间舞蹈中被赋予人性，具有高贵，稳重的品格，所以人们以崇敬的心情表演鹰的形象。

塔吉克族民间舞蹈，把鹰的气势、神态，对鹰的崇敬、羡慕的心理融汇于表演之中，节奏鲜明，风格别致。不论是鹰起隼落的跳跃，还是如扶摇直上、由低到高的连续旋转，都显得无比轻捷、洒脱。这和塔吉克族居住在帕米尔高原丝绸古道，民间舞蹈中保存有古西域乐舞的文化遗存有关。

又如，同是喜爱孔雀，以孔雀作为吉祥、幸福、美丽象征的傣族、藏族，他们用舞蹈表现孔雀时，前者主要用道具舞的形式，表现孔雀的优美动态或扮演孔雀公主等优美动人的神话故事，伴奏用象脚鼓、钹与链锣；后者不用道具，常以歌舞的方式互问互答，展袖起舞，赞颂孔雀为人们驱灾降福的神鸟。

上述"一鹰三态""两种孔雀"等常见的舞蹈文化现象，正是由于民族性格、心理、历史、自然环境、宗教信仰之不同形成的，必须通过各种学科对它们进行多方面的比较研究，才能找出其文化背景与文化遗存。这种从动态中进行研究的成果，对美学、民俗学、民族学都有参考意义。

二、中国民间舞蹈文化的传承

民间舞是民族的，也是传统的，对待民间舞的传统问题，往往有这样一种观点。仿佛只有民间所传承的"原生态"的舞蹈才是民间舞，否则便不是民间舞而是创作舞蹈。持这种观点的人更强调"原汁原味"。从美学理论

上，也片面强调坚守传统，"民间舞走得太远了"这样的声音不绝于耳，因而在不同程度上影响民间舞的创作实践，也使我国的演艺性民间舞停滞不前。什么是传统？传统不是截止于某年某月某日，而是不断发展不断丰富的。今天成气候之潮，明天便汇入传统之流。民间舞从生活中走上舞台，成为演艺性的舞蹈艺术，就必须加工提高，对所谓"原汁原味"的片面强调只会妨碍民间舞的技艺提高和审美发展。当然也要防止随意性，因为既然是民间舞，就应该有特定的民族、地域、风格。大型原生态歌舞集《云南映象》将原生的乡土歌舞精髓和民族舞经典整合重构，再现了云南浓郁的民族风情，是一部既有传统之美，又有现代之力的舞台新作。民间舞是民族文化发展的不能凝固的活化石。"原生态"的民间舞属于土著文化的范畴，我们的民族不能永远停留在向世界展示土著文化的水平，而需要与时俱进，用发展的眼光来看待民间舞。民间舞的传承过程是随着时代而发展的，要以谨慎的学习、继承和立足于创造性发展的基本态度对待民间舞蹈艺术，在传承过程中保存着民间的根本传统，而新的内容也时时刻刻在不断增加，从而使中国民间舞蹈文化不断丰富，不断提高。

1. 倡导民族民间舞蹈传统的自然传承方式

自然传承方式由上一代的艺人言传身授给他们的接班人（特别是一些涉及宗教仪式的舞蹈），他们没有专门记录的方法，能够记录的只是他们的身体，所以他们也就必须一招一式的去教授给他们的传人。但是因为现在人们对物质世界与传统文化的认识发生了变化，新的文化从四面八方涌进了他们的视线，他们在接受新事物的同时这些传统技艺也就失去了原有的吸引力。

2. 引导民族民间舞蹈在民众的自娱性活动中传承

有些在节庆或是平时劳作的时候大家集体参与的、以自娱自乐为主的舞蹈，不需要有人专门教，只需要在一起又唱又跳，久而久之便能够掌握。这样的舞蹈因为是以自娱为主，所以不同的人在跳的时候也会有一些自编的情况存在。同时接受外来文化影响的可能性比较大，舞蹈者会把在外面看到的比较好看好听的音乐或舞蹈融入他们的舞蹈中，然后再加入本民族的东西继续跳下去。云南是一个多民族杂居的省份，这样的情况是比较普遍的，也就是民族融合。他们在不知不觉中接受了其他民族的东西慢慢改变自己，这也是无法阻止的变化。这些民族自身的传承方式，有的是人为在改变着它，有的是自身在发生着变化，而要做的是去记录它的变化，知道它是什么样子的。

民间的传承对于保护和延续民族文化有着非常重要的意义，它不仅可以给人们提供最原始的素材，而且能让民族本身保持自己的个性，使那些拥有几千年的文化不致于流失。

其实传承的过程也是一种继承和发展，继承是将这些文化在原有的基础上更加细化，使之更为系统和完整。民族文化的继承首先是在尊重民族本来风格的情况下进行。

三、中国民间舞蹈文化的发展

民间舞蹈文化代代相传，随着社会经济文化的发展不断丰富自身而日臻完善，祖国的富强为各民族的文化发展创造了无限的可能性，并且提供了物质和经济基础，从而开辟了广阔的艺术创造道路，民间舞蹈的精髓得到了充分的发掘和发展。民间舞蹈文化的发展方向形成了明确的目标。第一，通俗文化方向。不管自娱性还是演艺性，均以通俗为主要特征，并且特别重视自娱性舞蹈，这就是戴爱莲先生主张的"民族舞蹈大家跳"。这个方向是以已经形成了的、具有一定题材及固定了的形式和传统的民间舞蹈为基础的。第二，精英文化方向。主要是演艺性舞蹈，以高雅为主要特征，重视技艺，从民间舞中吸取营养，发掘民族精神，提炼动作元素，这就是以北京舞蹈学院中国民间舞系为代表的"学院派"民间舞。这个方向是以民歌、史诗中存在的思想和主题，以现代的形象所创作的表现舞蹈家艺术思想感情和观念的舞蹈新作品。

随着生活水平的发展，我国人民的精神生活和物质生活水平日益丰富和提高。世界文化的频繁交流，使我国的民族舞蹈艺术也面临着一个如何在坚持与发展优秀民族传统的基础上与时俱进、面向现代化、面向世界、面向

未来的问题。面向现代化，就是要求舞蹈艺术随着社会主义现代化的节奏一起跳动，舞蹈工作者要与当代社会生活，与当代人民群众的思想感情紧密联系，舞蹈作品要加强表现当代中国人民的现实生活，要表达我国人民社会主义现代化的思想、愿望和审美追求。中国舞蹈的现代化绝不是现代舞化。中国民族舞蹈的现代和现代舞中的现代，完全是两个字面相同而内涵迥异的词语。现代舞和芭蕾舞，各国各民族的古典舞和民族舞一样，是当今流行于世界各地的表演性的舞蹈种类。而我们所说的现代化，特别关注的是时代精神的问题，中国民族舞蹈的现代化应当具有民族特色，民族的内涵，民族的形式，民族的审美情趣。为了弘扬民族精神，传播民族的历史文化和适应群众在现代生活中的审美习惯，需要继承优秀的传统，但是由于时代在前进，人类的科学文化水平不断提高，群众的物质生活、精神生活、审美情趣都在不断发展变化，所以民族舞蹈也要在继承民族优秀文化传统的基础上，借鉴世界上其他民族和国家创造和发展优秀文化艺术的经验，来丰富民族舞蹈的创造能力，以求不断发展，与时俱进。

日益改善的人民生活、繁荣昌盛的民族文化使得民间舞蹈焕然一新，中国民间舞蹈文化将历经多重的淘洗、多重的接引、多重的扬弃，最终以宽松、兼容、自然、率真的民族传统优势和个性走向世界。

第三节 中国民间舞蹈文化的类型

任何一种文化都是在特定的时间和空间形成和发展的。时间的不同，空间的差异，使得人们的物质生产方式、生活方式、社会组织形式亦不相同，从而创造了各具风范的文化类型，其体现的精神、表现的特点、发展的趋势也各不相同，从而形成了文化类型。罗雄岩教授在《中国民间舞蹈文化教程》一书中，将舞蹈文化划分为五大类型——农耕文化型、草原文化型、海洋文化型、农牧文化型和绿洲文化型。每一种文化都有体现自己文化现象的空间分布，这正是地理意义上的文化区，并特指形式文化区，也就是地球表面盛行一定文化特征的区域。舞蹈文化区是指具有特定风格、特定形式的舞蹈分布范围。然而因各种民间舞蹈风格迥异，表现形式较复杂、展示的内容形形色色、林林总总，在空间上的分布又往往相互交叉、融合，故其划分较复杂。从文化地理学的角度，笔者认为区域分类法较为适合，考虑民族的分布地域、自然界山河的阻碍、单一地形区的封闭、气候与景观的差异、人口的迁徙、历史的变迁等因素，将参照民间舞蹈的风格特点在空间的分布范围，划分出六大类型区，分别为：秧歌舞蹈文化区——北方汉族以旱作文化为代表；花鼓舞蹈文化区——南方汉族以稻作文化为代表；藏族舞蹈文化区——青藏高原藏族以农牧文化为代表；西域乐舞舞蹈文化区——西北内陆以维吾尔族聚居区为典型的绿洲文化为代表；蒙古族舞蹈文化区——蒙古族以游牧文化为代表；铜鼓舞蹈文化区——西南多民族的以农耕文化为代表。

一、秧歌舞蹈文化区

秧歌舞蹈文化区主要分布于第三级阶梯的秦岭：淮河以北和黄土高原。这一广阔地区的自然环境有明显的一致性，即地形绝大部分为河流冲击平原（华北平原、东北平原）和黄土高原，气候以温带季风为显著特征（春暖、夏热、秋凉、冬冷），地表植被以温带落叶阔叶林（华北地区）和针叶林（东北地区）为主，是汉族最早和最主要

的分布区。这一区域是我国古代以黄河中游中原民族文化为代表的北方类型文化中心。因为这一地区具备了人类文化产生的最先决的条件——人类生存繁衍最起码的自然条件，或曰人类创造文化必不可少的外界自然环境。在这样的自然环境下，形成了北方风格多样的秧歌舞蹈。如东北秧歌、陕北秧歌、鼓子秧歌等，它们都以各自的表现手法将全身有机地配合起来，千姿百态、各领风骚，较多地带有浓郁的乡土风情，演奏出独特的艺术旋律，从而成为北方舞蹈文化的代表。

二、花鼓舞蹈文化区

花鼓舞蹈文化区主要分布于第三级阶梯的秦岭：淮河以南地区。自然环境的特征是：地形以平原、丘陵为主（长江中下游平原、东南丘陵），河湖众多、水网密布，气候则以亚热带季风性湿润气候为主，较近海洋，地表植被为常绿阔叶林，也是汉族的集中分布区，是以长江下游民族文化为代表的南方类型文化中心。南方花鼓舞蹈的共同特征是以优雅之舞韵、清秀之舞姿、轻巧之舞步洋洋洒洒地以一种沁心的内韵和典雅的风格表现南方"渔米之乡"的美丽景色和美好生活，具有典型的外秀内慧之风味，代表了南方舞蹈文化的主流。

我国两大类型文化中心产生于不同的自然环境，形成了不同的文化背景，在文化特征上当然就各具风格。

三、藏族舞蹈文化区

藏族舞蹈文化区分布于号称"世界屋脊"的青藏高原之上，是地势最高的第一级阶梯。青藏高原平均海拔为 4000~4500 m，由于气候的垂直递减（海拔每升高 1000 m，气温降低 6℃），使得本该温暖的高原较同纬度的长江流域温度低 28℃~30℃。由于寒冷，这一区域高山积雪和现代冰川广布，在白雪的覆盖下是起伏和缓的山势。青藏高原具有世界上独一无二的自然景观，是严酷而奇特的自然王国。这里生活栖息着我国古老而神秘的民族——藏族。受制于山地环境的多重影响，藏族舞蹈以松胯、弓腰、曲背、弯膝、"一边顺"为典型特征，表现了山地民族的审美感知；又因藏传佛教深入人心，歌舞中表现宗教内容的成分比例较大，其歌舞旋律中透出一丝悠悠的思古之情，一股浓浓的神秘之色，一分单调，一分独美；加之冬季漫长而色调单一、灰暗、缺少生机，夏季短促却百花争艳、色彩斑斓，从而造就了其舞蹈服装服饰突出的特点（如哈达、长袖），服装色彩艳丽夺目与自然景观形成了鲜明的对比，以表现对大自然的一片钟爱之情；又由于封闭的自然环境，交通十分不便，难以同外域进行经济往来、文化交流，其舞蹈文化的发展受到了相对限制，但也一定程度地保持了其传统性和典型性，以特色和个性见长，更趋内向、更趋风格。

四、西域乐舞舞蹈文化区

西域乐舞舞蹈文化区分布于我国第二级阶梯的西北内陆的干旱地区，地形多为盆地，是世界上典型的温带大陆性气候区，地表景观多为沙海茫茫的干涸的世界。这里居住的主要民族是信奉伊斯兰教的维吾尔族。信奉伊斯兰教的维吾尔族人群，在其生活歌舞中善于反映乐天知命的欢快、喜庆的美好愿望。维吾尔族民间舞蹈多以委婉辗转的散板、节奏明快的手鼓、滑冲微颤的动律、忽旋忽跃的舞步形成独具风格的西域乐舞。舞蹈风格一定程度也受到了波斯文化、佛教文化、伊斯兰教文化的深刻影响。

五、蒙古族舞蹈文化区

蒙古族舞蹈文化区分布于第二级阶梯的大兴安岭以东、长江以北。自然环境较为单一，以干旱、半干旱的大陆性气候为特征，地表景观是广袤千里的茫茫草原，是蒙古族人民的集中分布区，是我国博大恢弘的游牧文化的

代表。这样开放的环境使这一地区的人民形成了豁达开朗的性格，襟怀坦荡；肥美的水草养育了成群的牛、马、羊，成为牧民衣食之源，也从而培养了牧民珍爱牲畜的天性，所以在其民间舞蹈中以对骏马和雄鹰的讴歌寄托对大自然之物的钟爱之情。如这一地区的民间舞蹈中马的形象不是对外形的模拟，而是把马的特征和牧人对它的深切之情融汇于肩部的动作和上身的造形中。在草原上牧民多生活在马背上，故上身尤其是肩的松弛使得牧民用自己独有的审美角度，刻画、反映对生活的深切体会。蒙古族民间舞蹈中"马步""驼步""抖肩""碎肩"的舞姿伴随铿锵激越的游牧民族的旋律，是草原生活的真实写照。

六、铜鼓舞蹈文化区

铜鼓舞蹈文化区主要分布于第二级阶梯上的云贵高原和四川盆地。这一区域气候湿热、植物茂盛，一派生机盎然之景象。但因此区是世界上典型的喀斯特地貌分布区（喀斯特地貌在中国也称石灰岩地貌或岩溶地貌），地表崎岖、岩石裸露、交通困难，导致当地各民族以鼓作为传递消息的媒介，以鼓说话的民俗风格在其民间舞蹈文化中广为体现。以鼓为号令，以鼓为语言，以鼓为乐器，传递着人们生活中的重大事件和抒发生活之情。如以鼓声作为举行庆典活动和传统仪式的音乐，作为传递消息、互相联系、举行集会的信号，作为指挥战争的号令。铜鼓、木鼓舞蹈风格洋溢着社会的气息，渗透着远古的风味，富有民俗的情趣，充满了生命的活力，体现了战胜自然的民心。

从以上对中国民族民间舞蹈文化的划分可以看出，舞蹈作为一种文化现象，其形成的时间越久远、古老，其分布的范围越广（由文化的扩散传播所致），其受自然条件的限制，影响就越少；相反，在舞蹈文化形成的初期，与自然环境的关系就很密切。但是不论哪一种类舞蹈文化区都与其所处的环境密不可分。如上述六大区中，东部为汉族分布区，自然条件又具有较大的相似性，只是由于在气候上秦岭—淮河是我国冬季一月份0℃等温线（南北寒暖之分）和800 mm降水量线（湿润和半湿润的分界线），故形成了秦淮南北不同的气候类型和相异的自然景观，进而形成了不同的民族心理素质及不同风格的汉族舞蹈；而青藏高原虽地处低纬度的亚热带地区，但因山脉和高原的强烈隆起，形成了特殊的高寒气候区及相对封闭的地貌单元，从而导致形成了独立单一的经济形式，故其代表的舞蹈文化独特而自成体系。所以说，不同的自然环境、社会环境，造就了不同民族的文化土壤，从而孕育出在审美情趣、外观特征、表现手法、舞姿动作上各具风格的民族、民间舞蹈文化，为中国古老灿烂的民族文化增添了丰富的色彩。

第二章

中国民间舞蹈概况

ZHONGGUO MINJIAN WUDAO GAIKUANG

中国民间舞蹈是中国传统舞蹈艺术的源泉。风情醇厚、多姿多彩的中国民间舞蹈在中国历史文化长河中世代生息演进，流传至今，以其绚丽的风采深得中国各民族人民和世界各国朋友的喜爱和珍视，被誉为世界舞蹈宝藏中的瑰丽之花。中国是一个拥有56个民族的文明古国，每个民族、每个地区都有自己的历史文化、宗教信仰、地理环境、生活习俗等方面的特点，这种历史上各民族和地区的社会发展水平的不均等，以及各族各地文化观念、宗教礼俗和审美情趣的不同，造成了中国民间舞蹈样式之多、内容之广、风格之别、动律之异的鲜明特色。

第一节
中国民间舞蹈的分布

中国民间舞蹈的分布，是由中国各民族分布情况自然形成的。一般是本民族的民间舞蹈在民族居住区内流传，同时也因民族的语言、信仰、习俗的相似以及民族的杂居等原因，而出现一些跨民族、跨地区的舞蹈形式。在民族迁徙，大批人员的流动、移居中，本民族的民间舞蹈在新居住区内流传。这种各民族自成系统又有地域特征，并且不断交流发展的现状，就是中国民间舞蹈的分布现状。

在中国56个民族中，汉族占总人口的90%以上，主要居住在黄河、长江、珠江三大流域和松辽平原，辽阔的居住区与迥然不同的自然环境，使汉族民间舞蹈种类繁多、地区风格各异。例如：北方的秧歌有陕北秧歌、河北秧歌、山东秧歌、东北秧歌之分；南方的花灯、花鼓也多种多样。从地域上看，北方的秧歌和各种民间舞蹈，多具古代燕、赵、三秦的古朴及刚劲的风格；南方的花灯、花鼓等民间舞蹈，则以绮靡纤丽的荆楚古风见长。地处黄河、长江之间的淮河地区的花鼓灯，兼收南、北之长，刚柔相济，形成男子矫健、女子俊俏的特色。

其他55个少数民族的人口所占的比例虽小，但居住面积占中国总面积的50%～60%，分布在中国东北、西北、西南、中南和东南等地区。一些民族居住在草原、高原、山区、边疆，居住地区的纬度差距与自然环境差异都很大，这些特点在民间舞蹈中明显地反映出来，形成绚丽多彩的各种舞蹈形式。北方的蒙古族、哈萨克族、柯尔克孜族在大草原与游牧生活的陶冶下，舞蹈多表现骑牧生活，动作刚强，节奏激烈。南方农业区的壮族、黎族、哈尼族民间舞蹈常表现采茶、舂米等劳动生活，动作柔和，节奏轻缓。同是从事稻田生产的傣族、朝鲜族民间舞蹈，既有优美的共同特点，又因居住地区与民族性格之不同，前者活泼、秀丽，后者典雅、潇洒。居住在祖国边陲的跨国民族的舞蹈，既有中国特色又与邻国居民的舞蹈互为影响。在历史上具有特殊性的地区，其民间舞蹈中的古文化遗存就更为丰富。例如：地处西北古丝绸之路的维吾尔族、乌孜别克族民间舞蹈，善于运用头、颈、肩、臂、腰部的技艺，面部表情细腻，不乏古西域乐舞遗风。

民族语系与宗教信仰，对跨民族的民间舞蹈形式的形成，起着重要作用。语言均属阿尔泰语系，又都信仰过原始萨满教的蒙古族、达斡尔族、满族、锡伯族、赫哲族、鄂伦春族、鄂温克族，其舞蹈中至今仍有萨满舞的遗存。使用或通用汉语并信仰伊斯兰教的回族、东乡族、保安族、撒拉族都流行风俗歌舞宴席曲。西南、中南地区，尚有自然崇拜、多神崇拜、祖先崇拜的景颇族、哈尼族、基诺族、佤族、傈僳族、仡佬族、阿昌族、怒族、水族、黎族、羌族、土家族等民族，遇有丧葬活动时，仍有跳丧事舞以悼念亡者，慰藉其家属的风俗。

民族杂居地区中，跨民族的舞蹈形式较多。象脚鼓舞原是傣族的民间舞蹈，临近傣族地区居住的景颇族、阿昌族、德昂族、布朗族都盛行象脚鼓舞。其他如芦笙舞、铜鼓舞、师公舞等都是跨民族的舞蹈形式。龙舞、狮子

舞是流传最广的汉族民间舞蹈，在侗族、布依族、苗族、羌族中也有流传，表演形式上，各有特色。高跷是历史久远的汉族民间舞蹈，凡汉族所到之处都有流传，并为当地民族所接受，如满族、彝族、白族、维吾尔族地区城镇中也有高跷的表演，各个民族所扮演的高跷，其人物形象也多是本民族的。

第二节
中国民间舞蹈的风格特点

民间舞蹈是一个民族或地域的物质文明与精神文明发展过程中，由劳动群众直接创作，又在群众中进行传承，而且仍在流传的舞蹈形式。正因为它是人民群众在生产生活中总结出来的，所以它是一条永不干涸的舞蹈源泉。源远流长，不因统治者的禁止而停止发展，也不因被宫廷吸收而改变其固有的乡土特色，始终以绚丽多姿的风格在民间广泛流传。它具有鲜明的地域与民族特点。民间舞蹈是产生和流传于民间，风格鲜明，为人民群众喜闻乐见的舞蹈，反映人民的劳动、斗争、交际和爱情生活。不同民族和地区的民间舞蹈受生活方式、历史传统、风俗习惯、民族风格、宗教信仰，甚至地理和气候等自然环境的影响而显现出迥然不同的风格特点。所以民间舞蹈的共同特点包括：中国民间舞常以载歌载舞为主要形式；中国民间舞大多使用道具；中国民间舞比较注重内容；中国民间舞具有自娱性与表演性相结合的特点；中国民间舞具有即兴性和自然生动的情感表现力；中国民间舞具有地域性和民族性。民间舞蹈是舞蹈艺术发展、创新的主要素材来源，同时，民间舞蹈仍然独立存在于自己原有的范围内，并世代相传。世界各民族都有自己各自的民间舞蹈，历史悠久、形式多样、形式自由、生动活泼、内容与形式紧密结合。

一、中国民间舞常以载歌载舞为主要形式

以藏族民间舞蹈为例，藏族是一个有着悠久歌舞传统的民族，他们在歌舞中欢庆佳节，在歌舞中祭祀祈祷，用歌舞来伴随劳动，也以歌舞赞美爱情与生活。藏族舞蹈的表演形式多为歌中有舞，舞中有歌，载歌载舞，歌舞一体，构成独特的艺术风格。藏舞中的"卓"俗称"锅庄"，即人们手拉手围成圆圈跳舞，与歌曲穿插进行表演，动作豪放跨跃，多流传于牧区。卓的慢板以唱为主，快板节奏急促、有翻身与跳跃性的动作，还加有躺身跃进的高难技巧。另一种舞蹈种类称为"谐"，又被称为"弦子"，是典型的农业区歌舞。人们挥着长袖挽手轻踏，载歌载舞，其歌声悠扬，舞姿优美。舞蹈时，常用藏式二弦琴伴奏。

二、中国民间舞大多使用道具

东北秧歌中采用手绢花，山东鼓子秧歌表演时持有八角鼓等道具，蒙古舞中有筷子舞、盅碗舞，朝鲜族舞蹈中的长鼓舞由女性舞者身背长鼓，一手持竹键打击高音鼓面，一手持鼓棒打击低音鼓面，随着敲击出来的节奏翩翩起舞。以胶州秧歌为基础的《翠狐》，女舞者身体活动自如，两臂摆动幅度较大，动作舒展，两只手分别拿有一条手绢和一把扇子，扇子上下翻飞，手绢流云似水，体态轻盈如春风拂柳，婀娜多姿，给人活泼俏丽的动感。

三、中国民间舞比较注重内容

舞蹈是长于抒情、拙于叙事的情感艺术，舞蹈艺术借助于动植物的情态特征和自然景物的形态变化，借物比兴，托物寄情，寓情于景，情景交融，以抒发人们的内心情感。舞蹈要有一定的中心思想，即主题，或者是宣泄内心的欢乐忧患，或者是表达亲友间的团结情谊，或者是青年男女间的心灵交流，总之没有任何主题思想的舞蹈艺术是不存在的。东北秧歌作品《好大的风》是一部故事性极强的舞蹈作品，采用东北秧歌这种流传于中国东北地区的具有代表性的民间舞蹈形式，运用插叙、倒叙等手法讲述了一个凄惨的关于爱情婚姻的悲剧故事。在开头、中间和结尾虽然都运用了东北秧歌，但是运用的风格不同，比如开头和结尾是以一种悲怆的气氛体现了故事的悲怆性，而中间用欢快的秧歌表现了男女主人公曾经一起度过的欢快时光。这种强烈的对比极好地表现了悲剧中美与丑的冲突，爱情与婚姻的矛盾，以及三个主人公不同性质的毁灭结局。

四、中国民间舞具有自娱性与表演性相结合的特点

中国民间舞从艺术形式上一般分为两种，即自娱性民间舞蹈（该形式仍然留在民间，尤其是在各地农村流传极为广泛）和表演性民间舞蹈（该形式是经过艺术家加工整理之后搬上舞台进行表演的民间舞蹈）。在维吾尔族，最常见的自娱性民间舞蹈是"围囊"和"赛乃姆"。围囊一词是"玩吧""跳吧"的意思，是对在各种场合跳的自娱性舞蹈的泛称，表演性民间舞蹈如"手鼓舞""描眉化妆舞"，还有些持道具表演的如"盘子舞"。

五、中国民间舞具有即兴性和自然生动的情感表现力

民间舞的表演程式规范性不强，舞姿造型因人而异，随意性较大，有相当稳定的形式和固定的动作，又能即兴发挥，根据情之所至而创造，使表演具有新意。

六、中国民间舞具有地域性和民族性

例如，傣族舞蹈优美恬静，感情内在含蓄，手的动作丰富，舞姿富于雕塑性，四肢及躯干各关节都要求弯曲，形成特有的"三道弯"造型。傣族人民生活在水边，他们与水结下了解不开的情结，他们爱水、赞美水，人也像水一样的纯净、柔美。中国民间舞蹈的服饰反映了中国地域文化的特色，体现一个民族的风尚习俗和节令性风俗，在漫长岁月的沿袭中形成跨地域性舞蹈相一致的文化品位。不同的传统遗存，其形成的民族舞蹈服饰风格不同，具有地域性、民族性的文化价值，是民族舞蹈文化的组成部分。傣族人的身高普遍偏低，体形较小，属于娇小玲珑型，生活中喜欢穿一种高齐腰，紧紧裹着下身的筒裙，这就形成了傣族舞蹈风格突出的步伐动作——勾踢步。当舞者在做勾踢步时，每走一步都要将裙子轻轻撩起，就像平静的河水掀起小浪花一样美丽，形成如诗如画的优美场面。由于气候及自然条件的因素，傣族地区孔雀较多。许多人在家园中饲养孔雀，把孔雀视为善良、智慧、美丽和吉祥、幸福的象征，对它怀有崇敬的感情。傣族群众常把孔雀作为民族精神的象征，并以跳孔雀舞来表达自己的愿望和理想，歌颂美好的生活。再如，蒙古族舞蹈以开阔、豪放、剽悍为特征。蒙古族人民世代生息在我国北方辽阔的大草原，面对茫茫草原，人们的胸襟也仿佛变得无比的开阔。人们可以在一望无际的大草原上放声高歌，跳起舞来也是纵情豪放的，就像雄鹰展翅，骏马驰骋，澎湃着大草原特有的气势。又由于长期的游牧狩猎生活和受草原的地理环境和气候条件的影响，蒙古族人民形成了强悍、矫健的体魄和桀骜不驯勇往直前的性格。所以，蒙古族舞蹈热情奔放、稳健有力、节奏欢快，具有粗犷、剽悍、质朴、庄重的鲜明特点。生活在草原上的游牧民族珍爱马的品行，视雄鹰为高洁的象征，所以蒙古族舞蹈中常出现对马和鹰的形象动作的模仿。例如舞蹈《博回蓝天》，就是模仿一只受伤的鹰的形象，描写了它从受伤坠落到重新飞上蓝天的艰辛过程，给人以信心和力

量。整个舞蹈洋溢着来自大草原的勃勃生机，呈现出一派豪放与自信的天之骄子的气概。他们把民族的感情、性格和来自草原的气势都和这些矫健美丽、富有生命活力的生灵融汇在了一起。

中国是个幅员辽阔、人口众多、历史悠久的东方古国。漫长的岁月和丰厚的文化积淀，造就了今日生活在我国广大地域中的56个兄弟民族。不同的生态环境、不同的历史和文化背景，使我国众多的民族发展出今日各具特色的语言、习俗、文化、宗教信仰等，使我国成为以汉族为主体和55个少数民族共同组成的多元一体格局的国家。中华人民共和国成立以来，由于兄弟民族间的团结友好和相互交流，各个民族在原有的基础上都获得了日新月异的迅猛发展，使我国香飘四溢的"民族大花坛"更加鲜艳夺目、更加富有诱人的神奇魅力。

民间舞蹈活动是群众自我娱乐的活动，不过许多舞蹈中，自娱性和表演性经常交织在一起，使参加者共同投入，舞者相悦，观者快慰，皆大欢喜。它又是群众自我教育的活动，在娱乐中接受传统文化、民族精神的陶冶，增强本民族的团结和凝聚力。传统表演程式的变化是缓慢的，保存着许多古代生活的形象特征，积淀着不同历史阶段的文化因素。它和人们的传统观念、民俗活动紧密结合，世代相传，不断发展，成为深邃的民族传统文化的载体。民间舞蹈是群众集体创作的成果，又在群众中直接传授和传播。它步法简单，动作易学，表演时便于和谐一致、广泛流传。民间舞是一个深邃的文化载体，又具有广阔的适应性。历史上，它曾被统治阶级改编为宫廷舞蹈，舞台艺术舞蹈；可以为弘扬教义服务，可以为戏曲所吸收和运用；同时，它又在广泛吸收其他艺术成分，不断融入新的创造中，按照本身的规律不断发展。它始终和群众生活息息相关，反映人们的喜怒哀乐，寄寓人们对美好未来的向往。民间舞的形成受地域以及自然环境的影响，是在该民族的社会结构、经济生活以及风俗习惯等条件下形成的，具有鲜明的民族风格特点和地域色彩。这一特征是区别民间舞蹈文化异同的主要条件之一。

第三节 中国民间舞蹈的发展

中华人民共和国成立以后，随着社会形态的改变与社会经济的发展，中国民间舞蹈进入了一个新的发展阶段，一些濒于失传的舞蹈得到抢救，一些渐被遗忘的舞蹈陆续得到发掘、整理和重新介绍。其中，许多民间舞蹈经过加工搬上舞台，一些舞蹈编导以民间舞为素材，创作了许多反映新生活面貌的舞蹈节目，丰富了群众文化生活，促进了民间舞蹈的发展。原来一些渲染着迷信色彩的舞蹈，如蒙古族的"安代舞"、壮族"师公舞"等已成为娱乐性舞蹈，四川巴山土家族的"跳丧"、德宏的"嘎光"，经过专业者的加工成为"巴山舞""新嘎光"等新群众舞蹈在当地推广，受到群众的欢迎。

从20世纪50年代初开始，中央与地方先后成立了以表演中国民间舞蹈为主的艺术团体，一些兄弟民族与边远地区，也都有了本民族的专业或业余的歌舞团队。中央与地方曾多次举办不同规模的全国、省、市等地区业余与专业的民间舞蹈、民间艺术汇演，1980年秋在北京举行了全国少数民族文艺汇演，各兄弟民族优秀舞蹈节目荟萃一堂，丰富了首都舞台，促进了各民族民间舞蹈的发展。

20世纪50年代中期以来，中央与地方逐步建立了独立的中国民间舞蹈教学与研究机构，整理出部分民族和地区的中国民间舞蹈教材，在舞蹈学校、艺术院校中开设了名为"中国民间舞"的课程。各地教材多以本民族、地区为主，兼学其他民族、地区的民间舞蹈，并经常交流经验，使教材日益完善。民间舞蹈的科学研究工作亦逐

步发展，并结合社会学、民族学、民俗学、美学等有关学科，进行初步的综合性研究。近年开始的《中国民族民间舞蹈集成》的编辑与出版工作，更促进了中国民间舞蹈的收集、整理、创作、教学、研究等工作的发展。现在，中国56个民族都有自己的反映时代生活的舞蹈艺术精品，涌现出众多著名舞蹈家，大批优秀的独舞、群舞、大型歌舞及舞剧节目，赢得观众的好评。

第三章

东北秧歌
DONGBEI YANGGE

第一节 东北秧歌概述

东北秧歌是东北三省广大人民十分喜爱的一种民间歌舞形式，是汉族民间舞蹈的代表形式之一。它热烈、火爆、逗趣、诙谐，形成了一套完整的表演形式。在民间，每逢佳节、红白喜事，秧歌队走村串乡，做各种表演，十分热闹。秧歌有300余年的历史了，但是东北秧歌这一名称的由来，还得从20世纪50年代说起，大批的专业舞蹈工作者都深入东北农村，以辽南地区盛行的高跷秧歌为基础，广泛吸收东北地区的秧歌、二人转以及其他民间歌舞小戏作为舞蹈素材，编创成新型的舞台节目。这些节目仍然保持着原有的风格，反映当时东北农村的新面貌，因而受到广大群众的喜爱。于是人们把源于高跷，又近似秧歌，并具有东北民间舞风格特点的舞蹈新形式称为东北秧歌。

东北秧歌受地域文化的影响，具有浓郁的乡土气息和民俗特点。东北秧歌专家李瑞林、战肃容在他们所编的《东北大秧歌》一书中指出，东北大秧歌在风格上既有火爆、泼辣的特点，又有稳静、幽默的特点。动作既哏又俏，既稳又浪（浪，即欢快俊俏之意），而且稳中有浪，浪中有稳，刚柔结合，不扭扭捏捏、缠绵无力。

东北秧歌的音乐特点与舞蹈特点是一致的，东北秧歌音乐既有火爆热烈的特点，又有欢快俏皮和优美抒情的特点，大量运用附点音乐，这种音乐和节奏的特点，必然赋予动作以特有的韵律，即出脚快，落脚稳，膝盖带劲，有张有弛，有动有静，为其舞蹈的稳中浪、浪中俏、俏中有哏增色添彩。

第二节 东北秧歌教学提示

（1）东北秧歌手巾花加踢步和上身动律的协调性训练是有一定难度的，做不好经常容易顺拐，所以在训练的过程中一定要手巾花和踢步分开来训练。手巾花加上身体动作加压脚跟，踢步加上身体动作，经过一段时间的分解训练之后，再合起来训练，效果会好一点。

（2）手巾花的训练，一开始要徒手作提压腕的练习，之后作绕腕的训练。等这两项做得比较熟练之后，再拿手绢做各种手巾花的练习。

（3）在训练前踢步的时候一定要记住，音乐的弱拍是动作的强拍，出脚是瞬间用力，过程快，即刻形成姿态，而落脚是控制收力，过程慢动作连贯，逐渐形成姿态。

第三节
东北秧歌训练内容

东北秧歌通过走相、稳相、鼓相以及各种手巾花的表演来体现艺术风格和特点。走相起着动作的贯穿与连接作用，包括前踢步、后踢步、走场步、跳踢步等。稳相是秧歌中的静态性动作，一般用于鼓相的准备或乐句的结束，具有起承转合的作用。稳相的特点是静而不止，静中孕育着变化，这是一种强烈的外在动作瞬间转化为内心节奏的训练，通过稳相的训练，培养学生的反应能力，掌握动作分寸，体现放与收、动与静、强与弱鲜明对比。鼓相一般用于情绪到达高潮时，或舞蹈结束时的亮相动作。鼓相又是将风格、节奏、表演融为一体的综合训练。叫鼓可分为两种：其一，叫鼓动作和下一个动作相连接；其二，在叫鼓动作之后，以强有力的"弹动""撞动"和瞬间停顿形成另一种动感特点。手巾花耍法灵活，变化丰富多彩，包括里挽花、单臂花、双臂花、蝴蝶花、交臂花、蚌壳花、一卜捅花、搭肩花等。运用不同节奏和花样的手巾花变化，可体现人物性格，表达内心情感。

走相、稳相、鼓相及手巾花的有机配合，形成上身略前倾、膝部稍弯曲，脚形略勾；脚腕控制，膝部限劲的风格特点。教学中突出"以情带动、以动传情"的风格特点，使学生通过动律、手巾花、步法的训练，在其动作和节奏变化中，掌握东北秧歌的风格和韵律特点。

第四节
东北秧歌基本动作

1. 基本手形、手位、脚位
1) 手形
双手持巾。
2) 手位
女士叉腰位、单臂位、双臂位、交叉位、胸前位、体旁位。
男士搭肩位、上举位。
3) 脚位
女士正步位、踏步位。
男士大八字位、蹲裆步位。

2. 基本动律
腿的屈伸与压脚跟，上身的左右摆动，前后扭动与脚下步法的配合形成了东北秧歌的动律特点。

1) 屈伸

(1) 正步、双手叉腰，双膝同时半蹲。

(2) 双膝伸直。

屈伸分两种：一种半蹲的时间要快，伸直的时间要长；另一种相反。

要求：上身正直，双膝并拢，重心在全脚上。

2) 压脚跟

Da：正步、双手叉腰，两脚跟稍提起。

1拍：脚跟落下。

要求：提起的时间要短，落地的时间要长，双脚重心在脚掌上，身体前倾。

3) 左右摆身

1拍：正步、双手叉腰，压脚跟。

2拍：向左挑肋。

3拍：压脚跟。

4拍：身体向右。

要求：先压脚跟，后摆身体，摆动时以腰为轴，肋与胸主动。

4) 前后扭身

1拍：正步、双手叉腰压脚跟，同时右肩向前，带动上身扭向左前方。

2拍：左肩向前，带动身体扭向右前方。

要求：与压脚跟同时完成，身体重心前倾，肩与上身形成一体，胯部不能扭动。

3. 常用手臂动作

1) 挽花（里挽花）

挽花单指贴巾手心向上，在提腕的同时手指带动手腕由外向里转腕成手心向下，同时压腕。挽花速度要快，压腕时速度要慢，手指不要上翘，不能架肘，动作要连贯。

2) 单臂花

1拍：一手叉腰，一手胸前挽花。

2拍：经下弧线至体旁单臂位，挽花。

要求：身体稍前倾，单臂花不要高于肩。

3) 双臂花

1拍：一手于胸前，一手于体旁双臂位挽花。

2拍：双手经下弧线至反面一个挽花。

4) 蝴蝶花

1拍：双手交叉位，身体左拧对8方位。

2拍：双手经下弧线在体旁位挽花。

5) 交臂花

左右手交替在单臂位上走圆圈路线挽花，大交替花从头上走大半圈。

6) 蚌壳花

1拍：双臂从身体旁至斜上方，身体左拧对8方位，挽花至胸前位。

2拍：翻手变手心朝上，回至斜上方的位置，身体往1方位拧。

7) 上捅花

Da：双手在上举位，手心对里，向上捅。

1拍：手心对外，双肘下垂，肘与肩平行。

8）搭肩花

Da：出手挽花，一手上举位，一手与肩平行。

1拍：双手挽花后搭在肩上，经上弧线双手交替做反面。

4. 基本步法

1）前踢步

Da：双手叉腰正步位，一脚向前踢出150 mm。

1拍：收脚，两腿微屈。

左右交替进行。

要求：出脚快收脚慢，男性前踢步收回时，双腿屈伸半蹲。

2）后踢步

Da：双手叉腰正步位，一腿屈伸，另一腿屈膝向后用全脚踢出。

1拍：直膝收回。

左右交替进行。

要求：出脚要快收脚要慢和前踢步一样。

3）产场步

双手叉腰正步位，身体前倾，双腿微屈，似走路一样一拍一步向前行进。

4）蹲裆步

双手叉腰，蹲裆步位，双腿经过屈伸再把重心移向另一条腿上，身体面向2方位和8方位，左右交替进行。

第五节
东北秧歌动作短句

1. 动律练习

由压脚跟、左右摆身和前后扭身组成，2/4拍（慢速），八小节完成。

1-4拍：双手叉腰正步位，两拍一次压脚跟加左右摆身，做四次。

5-8拍：一拍一次压脚跟加前后扭身。

2. 手巾花练习

由单臂花、双臂花、蝴蝶花、蚌壳花组成，2/4拍（慢速），十六小节完成。

1-4拍：双手叉腰正步位，右手开始两拍一次单臂花加摆身和压脚跟，胸前一次，体旁一次，反面左手体旁一次胸前一次。

5-8拍：左始两拍一次，双臂花。

9-12拍：四拍一次，蝴蝶花前后扭身加压脚跟。

13-16拍：四拍一次蚌壳花。

3. 屈伸和步法练习

由前踢步、左右摆身、慢蹲快起组成，2/4 拍（慢速），十六小节完成。

1-4 拍：双手叉腰正步，两拍一次，屈伸慢蹲快起。

5-8 拍：左脚开始，两拍一次，前踢步加左右摆身。

9-12 拍：两拍一次，屈伸快蹲慢起。

13-16 拍：左脚开始，两拍一次后踢步。

第六节
东北秧歌组合

1. 训练性组合一

准备：正步双手叉腰。

第一遍如下。

1-2 拍：左脚开始两拍一次前踢步。

3-6 拍：胸前右手单臂花前踢步，左手体旁单臂花两次。

7-8 拍：反复 1-2 拍动作，最后半拍，左前踢步、左双臂花。

9-12 拍：前踢步，双臂花。

13-15 拍：压脚跟前后摆身蝴蝶花三次。

16-17 拍：一拍一次左脚始前踢步交替花。

18-19 拍：反复 13-15 拍动作两次。

20-23 拍：两拍一次左脚始前踢步蚌壳花。

24-26 拍：反复 9-12 拍动作，做六次。

第二遍如下。

1-2 拍：一拍一次快蹲慢起屈伸。

3-6 拍：两拍一次右后踢步左右摆动。

7-8 拍：反复 1-2 拍动作，最后一次屈伸左手双臂花。

9-12 拍：两拍一次后，踢步双臂花做四次。

13-15 拍：一拍一次，左后踢步交替花。

16-17 拍：一拍一次，后踢步大交替花。

18-19 拍：一拍一次，后踢步交替花。

20-23 拍：一拍一次，后踢步双臂花。

24-26 拍：一拍一次，后踢步大交替花。

2. 训练性组合二

准备：正步双手叉腰。

第一遍如下。

1-4 拍：两拍一次左脚始前踢步双手叉腰。

9-12 拍：蹲裆步双叉腰，两拍一次先往左移重心。

13-16 拍：蹲裆步搭肩花。

第二遍如下。

1-2 拍：左脚始两拍一次，前踢步双臂花。

3-4 拍：两拍一次前踢步蚌壳花。

5-6 拍：反复 1-2 拍动作。

7-8 拍：反复 3-4 拍动作。

9-10 拍：蹲裆步，右手始两拍一次交替花，左移重心。

11-12 拍：一拍一次蹲裆步搭肩。

13-14 拍：反复 9-10 拍动作。

15-16 拍：反复 11-12 拍动作。

3. 综合性组合一

准备：面对 6 方位，正步站立。

第一遍如下。

1-2 拍：一拍一次左脚右手始，行进后踢步甩巾，往 2 方位行进 7 步，第八拍右脚后撤。

3-4 拍：反复 1-2 拍动作往 8 方位行进。

5-6 拍：第一拍左踏步蹲，左手头上右手胸前双挽花，后三拍造型不动，原地四次左右动律。

7-8 拍：一拍一次往 3 方位横向行进后踢步交臂花拍。

9-10 拍：反复 7-8 拍动作，往 7 方位行进，最后右踏步蹲。

11 拍：左始，一拍一次踏步蹲，双臂花。

12 拍：往 8 方位掖腿跳，右手头上左手与肩平行做"看"和"找"动作。

13 拍：面对 2 方位与 12 拍动作相反。

14-15 拍：交臂花走场步，快速走到舞台中间。

16 拍：两拍一次，右手搭肩左手斜方向伸出，右脚在前交叉并立，后两拍做相反动作。

17 拍：重复 16 拍动作。

18-19 拍：小五花左转一圈。

20 拍：双手从底下双挽花到头上落下，右踏步蹲，双手扶左膝。

接反复音乐如下。

12 拍：面对 8 方位，一拍一次后踢步甩巾。

13 拍：面对 2 方位，重复 12 拍动作。

14-15 拍：左始一拍一次双臂花跳踏步。

16-17 拍：反复前面 16-17 拍动作。

18-19 拍：反复前面 18-19 拍动作。

20 拍：最后卧鱼，双手胸前并挑腰。

4. 综合性组合二

准备：正步站立。

1 拍：蹲裆步踏左脚，右手经头上到双臂花位置，后两拍，右脚后撤变踏步，右前左后双挽花。

2 拍：右手经腋下掏出向上绕巾，左手打开，左腿抬 45°，右脚立，后两拍蹲裆步左手搭肩花。

3-4 拍：与 1-2 拍动作相反。

5-6拍：反复1-2拍动作。

7-8拍：反复3-4拍动作。

9拍：面对2方位左弓步，双臂与肩平行一拍一次压肘；第三拍左脚收回右脚前踢，双手经下双挽花到头上。

10拍：反复9拍动作。

11-12拍：两拍一次右手始，蹲裆步搭肩花。

13-14拍：四拍一次右手始，十字步扁担花。

15-16拍：一拍一次右手始，搭肩花蹲裆步。

17拍：左右左成右踏步。

18拍：与17拍动作相反。

部分拍强调如下。

13-14拍：右手始走场步交臂花往左走一个小半圈。

15-16拍：双手合在一起端酒在胸前，两拍一次面对2方位、4方位、6方位、8方位敬酒。

17-18拍：两拍对2方位身体前倾，双手交替向前划圈，两拍身体向后喝酒姿态。

反复音乐左腿跪地亮相。

第七节
东北秧歌作品欣赏

用东北秧歌素材创作的舞蹈和舞剧不多，代表作品有沈阳歌舞团1991年创作演出的现代民间舞蹈系列剧《月牙五更》。

舞蹈的艺术指导门文元，编剧、作曲陶承志，编导李绍栋、苏杰、冯嫦荣等，执行导演李少栋。

作品以回旋曲的形式通过五更天，"恋一更—盼情，醉二更—盼夫，乐三更—盼子，梦四更—盼妻，闹五更—盼福"五段系列舞蹈对黑土地劳动人民的一生中，不同情感生活的历程和侧面，进行了富有喜剧风格和舞蹈特色的艺术表现，展现了他们丰富的精神世界和对美好、幸福的理想追求。从年轻人初恋时的幽会，成婚后盲女等待丈夫归来，到新生命的诞生，都有着风趣幽默的舞蹈表现，而第四段一个光棍做梦娶媳妇，则是舞蹈的高潮，舞蹈以艺术夸张的手法，表现了光棍在梦中娶了一位美丽的姑娘，可是，一会儿美女却变成了各种各样的丑大姐，在情感的大幅度变化中，淋漓尽致地揭示了光棍对爱情幸福的向往和追求。最后一场，通过一对青梅竹马的恋人直到老年才终成眷属的故事，说明幸福的爱情来之不易。整个作品通过强化、夸张的艺术手法塑造了各种典型人物的舞蹈形象，使观众从中感受到了中华民族普通劳动人民具有的纯洁、朴实、爽朗、乐观的性格，并从中得到美的愉悦。

第四章
藏族民间舞
ZANGZU MINJIANWU

第一节 藏族民间舞概述

藏族是我国少数民族中具有悠久历史的民族。藏族人民主要居住在祖国的青藏高原。因为特有的地理环境和宗教信仰，使藏族人民创造了悠久的历史文化，同时也创造了丰富多彩的民间歌舞艺术。藏族同胞激情奔放、稳重朴素，歌舞成了他们生活中不可缺少的组成部分。

人们根据自然环境、生产分工、风俗信仰等的不同创造了丰富多彩的民间舞蹈形式，形成了高原特有的"一顺边"的美。在牧区、林区，人们喜欢跳粗犷奔放的"卓"（锅庄）；在农业区，人们多喜欢跳"谐"（弦子）；在城市多表演"果谐""堆谐"；较专业的艺人往往表演"热巴"；适于室内表演的有"囊玛"。这些舞蹈融入了农牧文化和宗教色彩，具有浓郁的民族特点。

藏族民间舞蹈尽管风格、类型不同，但舞蹈体态中松胯、弓腰、屈背膝是基本的体态特征，而"颤、开、左、舞袖"是舞蹈的动律特点。舞蹈时，表演者习惯上身放松略带前倾，膝部放松，有连续不断、小而快的颤动；双腿自然向外开，多有伸展；受宗教礼俗影响，舞蹈的行进方向和组合多由左向右旋转。"舞袖"这一动律特点，是藏族民族服饰特点的展现。由于地理和气候环境的影响，生活中人们服饰厚重，身着大袍长靴，为了便于劳作常将双袖扎在腰前（或腰后）。藏族服饰色彩丰富，舞蹈时旋转起来如孔雀开屏，长袖飞舞犹如彩虹划空。

第二节 藏族民间舞教学提示

（1）踢踏动作中应注意膝部放松但不能僵硬，要做到节奏准确，上身与下身协调配合。

（2）弦子动作中注意上身平稳，随重心移动而晃动，膝部形成屈伸动律，动作连贯，表达准确。

（3）卓动作中注意屈伸要有弹性地颤动，膝关节保持放松的状态。

第三节 藏族民间舞训练内容

弦子一般用于慢板抒情音乐，其动作优美。舞蹈时身体前倾，膝部有规律地颤动、屈伸，上身随重心的移动而晃动，髋关节随重心的下移，形成沉缓、凝重的形体特色。

踢踏是藏族民间舞的一种，通常为集体歌舞形式，舞蹈时膝部放松而富有弹性，脚灵活、敏捷，双膝上下运动频率快，节奏鲜明，形成上下颤动的动律，脚部踏出有规律、有变化的各种节奏来表达感情。

卓即"锅庄"，又称"歌庄"，是围圈歌舞的意思，是西藏广泛流传的民间舞蹈。从流传地区看，分农区锅庄和牧区锅庄两种风格，前者奔放豪迈，后者沉稳豪爽，但无论怎样它们都有一种共同的规律性，膝部有规律地颤动、屈伸，舞蹈时身体微向前倾，在运动的过程中髋关节随重心下移。

第四节 藏族民间舞基本动作

弦子类：平步、三步一抬、拖步、斜拖步、单撩、双撩、连靠、长靠、单靠。
踢踏类：第一基本步、第二基本步、退踏步、抬踏步、滴答步、连三步、悠踢步。
卓（锅庄）类：前点步、旁点步。

1. 基本手形、手位、脚位

（1）手形：五指自然并拢。
（2）手位：双手扶胯，髋前画手，单臂袖，旁展单背袖（弦子）；双手在胯旁或前后悠摆。
（3）脚位：丁字步，八字步，自然位。

2. 常用手臂动作

1）手臂动作的规律

藏族舞蹈的手臂动作可归纳成拉、抽、绕、抛、甩、扔、扬七种变化。

拉：手在外，将袖向身体方向回拉，臂自然运动。
抽：以肘带动手向外发力，留守于后，成直线向外运动。
绕：袖子在身前、身旁用手腕翻绕一圈，绕动要放松、协调。
抛：在单双幌手运动的基础上，小臂向上发力抛出，形成大的半弧线，臂稍用劲。
甩：双手同一方向前后自然甩动，轮换甩手，交叉甩手，屈肘甩手均可。

扔：小臂将袖直线快速甩出，以肘带动向外发力。

扬：手心朝上慢慢升起。

2）基本动作的做法及要求

单臂撩袖：单臂由下经体前向上撩袖，到位后手腕向上或向外摆动，带动衣袖，两臂可交替撩袖。

双臂甩袖：双臂屈肘平抬于胸前，两手手心向上，动作时双手由胸前以腕臂向上、向外掏甩袖，也可以做小臂屈肘绕环，然后双臂屈肘回收于肩上，再双小臂向前抛出甩袖。

前后摆袖：双臂下垂，以肘带动全臂前后45°摆动，手腕主动。

横向摆袖：双臂下垂，多为单手的横向摆动，手腕主动带动小臂，大臂随腕运动。

晃袖：双臂屈肘举至胸前，左右手在胸前，从内向外至旁画圈，双手带动小臂随步法节奏的变化做左右双绕环晃袖运动。

平面摆袖：双臂下垂，以右臂为例，右手起至旁边，从外至里于胸前平面摆动，以腕带臂运动。

献哈达（双手礼）：双臂由腰两侧掏手向前两侧平伸开，手心向上，身体和头略前倾，左腿为主力腿，屈膝侧弯左脚全脚落地，右腿直腿伸出，脚跟落地。

左抬手双交叉甩袖：正步，身体对1方位（舞蹈中的特定位置，后同），一拍左手头上正前方，右手抬起与肩平行，经过左手下来右手经前面移到左面交叉一拍后同时甩出，身体转到左面。

双臂双交叉平分手甩袖：正步，身体对1方位，一拍双手抬起，经过胸前交叉，右手在外一拍，上身前倾45°，同时向两边甩出与肩平行的位置，要求抬起时胸和头向上。

左抬手右摆袖：正步，身体对1方位，左手正前方抬起至头上，右手平行抬起至斜后方，一拍右手向前摆至胸前，要求向前摆袖时上身前倾。

双手平分甩袖：一拍右手从左至右在头上画一个圈，左手从右至左在胸前画一圈收到左面一拍，右手和左手平行前后甩袖。

3. 基本步伐

1）踢踏类

（1）第一基本步，2/4拍（中速），两拍完成。

准备：面对1方位，双手置于身旁两侧，自然下垂。

Da（弱拍起，后同）：双膝微屈，右腿动的同时抬起左腿，右前掌抬起。

1拍：右膝下沉，脚掌打地"冈打"。

2拍：保持颤膝原地踏步，顺序为左－右－左，接反面动作。

手臂动作：胯前交替外画，四拍内，左右各完成一次外画。

（2）第二基本步，2/4拍（中速），四拍完成。

准备：正对1方位。

1-2拍：同第一基本步。

3-4拍：保持颤膝原地踏步，顺序为右－右－左－右，可稍向右移动。

手臂动作：外画斜展（亦可做胯前交替外画）。

1-2拍：右手胯前外画，左手慢起侧旁。

3-4拍：左手画至斜上，右手旁展，再原路回来。

（3）退踏步，2/4拍（中速），两拍完成。

准备：面对1方位，双手置于身旁两侧，自然下垂。

1拍：右脚后撤半步，脚掌着地，身体与左脚保持垂直。

Da：左脚原地踏落。

2拍：右脚踏落在前。

手臂动作：前后悠摆手。

（4）连三步，2/4拍（中速），两拍完成。

准备：面对1方位。

1–2拍：略向8方位移动，踏落顺序为右－左－右，左脚踢出8方位抬起，右腿略屈。

手臂动作：双手旁低，自然放下成右手左斜前，左手在后。

（5）抬踏步，2/4拍（中速），两拍完成。

准备：左前丁字步位，正对1方位。

Da：抬右脚掌，同时左脚收起。

1拍：左脚收回，右脚"冈打"。

Da：左脚踏落小八字步位。

2拍：左脚踏落前丁字位。

手臂动作：双摆手。

（6）两步踏撩，2/4拍（中速），两拍完成。

准备：面对1方位。

1拍：右、左踏步。

2拍：右踏步，同时右脚撩出。

手臂动作：晃（单晃、双晃、拍晃）。

（7）悠滑步，2/4拍（中速），两拍完成。

准备：面对1方位。

Da：提气立起，重心在右。

1拍：左脚半脚掌落、屈，右脚向2方位滑出。

Da：身体面向8方位，右腿还原，双腿直。

2拍：右脚屈，同时左脚从8方位向4方位后悠滑回。

手臂动作：双摆手，先摆向右，再摆向左。

（8）悠踢步，2/4拍（中速），四拍完成。

准备：对2方位。

1拍：左"冈打"，同时右小腿后勾提起。

Da：右脚向2方位踢出。

2拍：左脚"冈打"，右脚滑落原位。

3–4拍：左脚继续屈，同时方向转向2方位接相反动作。

手臂动作：双手分别旁下，左手前摆向2方位，左手屈臂起至胸前，右手在身后低位，双手旁展开，双手渐渐落还原。

（9）嘀哒步，2/4拍（中速），一拍完成。

准备：面对1方位，左前丁字位。

Da：重心在右腿，前掌抬起。

1拍：左腿屈的同时，"冈打"，左腿原位提起。

Da：左脚踏地，双膝直。

手臂动作：胯前交替外画，双臂分。

2) 弦子类

(1) 平步，2/4 拍（慢板），两拍完成。

准备：双手扶腰。

1 拍：左腿贴地向前迈步，重心随上步挪动。

Da：左脚微屈，右腿在左脚旁准备上步。

2 拍：右脚继续前迈。

手臂动作：双手扶腰。

(2) 靠步，2/4 拍（慢板），两拍完成。

准备：面对 1 方位。

Da：左腿屈，右腿提起。

1 拍：右旁迈步，成直腿支撑。

Da：右腿屈，同时左腿原位站立。

2 拍：左腿勾脚蹬落于前丁字位，双膝同时伸直。

手臂动作：双扶腰、双摆手、单背袖均可。

(3) 拖步，2/4 拍（慢板），两拍完成。

准备：面对 1 方位。

Da：重心在左。

1 拍：右脚 2 方位跃迈步，左脚内侧拖地慢跟上拖回。

2 拍：同上动作，接相反方向动作。

手臂动作：单撩袖。

(4) 单撩，2/4 拍（慢板），两拍完成。

准备：面对 1 方位，双手扶腰。

Da：左腿屈，右脚略抬。

1 拍：右腿正前迈步，重心在右。

Da：右腿屈，同时左小腿撩出。

2 拍：左腿屈，同时左小腿回到右腿旁，接反面动作。

手臂动作：双手扶腰。

(5) 长靠，2/4 拍（慢板），四拍完成。

准备：面对 1 方位。

1-2 拍：向左迈两步。

3-4 拍：同单靠动作。

手臂动作：慢晃手成旁展单提袖。

(6) 三步一撩，2/4 拍（慢板），四拍完成。

准备：面向 1 方位。

Da：重心在右，微屈。

1-2 拍：向前平步，顺序为左–右–左，抬右脚单撩。

3-4 拍：相反方向，同 1-2 拍动作。

手臂动作：双手扶腰，外晃手、拉手均可。

(7) 双撩，2/4 拍（慢板），四拍完成。

准备：身体对 1 方位。
Da：重心在右，微屈。
1 拍：向前上左脚。
Da：左脚屈，右脚离地后勾。
2 拍：左脚直，右脚小腿向前方轻悠撩出。
3-4 拍：相反方向，同 1-2 拍动作。
手臂动作：双扶腰，晃手。
3）卓（锅庄）类
(1) 前点步。
准备：正步双手叉腰，2/4 拍，两拍完成。
1 拍：半拍主力腿微颤，动力腿向前弯曲点步，半拍收回让步。
2 拍：做相反动作，来回交替进行。
(2) 旁点步。
动作要求同前点步，只是出脚的位置在旁边，可以前后行进。

第五节
藏族民间舞动作短句

(1) 由退踏步、第一基本步组成，2/4 拍（稍快），八小节（一小节为一拍，后同）完成。
1 拍：右脚原地踏两下。
2-5 拍：退踏四次。
6-8 拍：第一基本步左、右各三次。
(2) 由连三步、抬玲步、悠踢步等动作组成，2/4 拍（稍快），九小节完成。
1 拍：三步。
2-5 拍：抬踏正反各两次，嘀哒步两个，对 2 方位。
6-7 拍：悠踢步。
8-9 拍：连三步，抬踏步。
(3) 由抬踏步、跳分步、嘀哒步等动作组成，2/4、3/4 拍（稍快），五小节完成。
1-2 拍：抬踏步，左一次，第一基本步二个，右一次。
3 拍：跳分步。
4 拍：双腿自然跳一下，腿分开大八字，落地重心在右，微屈。
5 拍：双手腹前交叉分开至体旁。
其中，4-5 拍为嘀哒步（由进退步、单撩步组成）。
(4) 由靠步、平步组成，2/4 拍（慢板），四小节完成。
1 拍：单靠步右起做二次，双手扶腰。

2-3拍：右起平进四次，手单臂袖。

4拍：单靠步。

（5）由进退步、单撩步组成，2/4拍（慢板），六小节完成。

1-2拍：对1方位、7方位、5方位，三个方位做进退步双摆手。

3拍：对1方位做单撩步右、左各一次。

4拍：右单撩步，同时右手单撩袖，左手旁。

5拍：左单撩步，同时左手单撩袖，右手旁。

6拍：退撩步，右手单背袖位，左手扶胯位。

（6）由右抬手、左摆袖加前点步和左抬手、双交叉甩袖加前点步组成，2/4拍（中速），四小节完成。

1-2拍：身体对1方位，第1拍的前半拍右脚向前作前点收回抬左手，第2拍的前半拍上左脚向前作前点收回右画前摆袖，两拍一次做四次。

3-4拍：脚下前点步不变，手变成左抬手双交叉甩袖。

（7）由旁点步、平行上下摆袖组成，2/4拍（中速），四小节完成。

1-2拍：向前的旁点步，右手向右摆袖，身体向左面倾斜，右肋拉起，一拍一次向前做四次（要求：在做进旁点步时，收回的脚要在另一只脚的前面或后边一条线上）。

3-4拍：右手绕袖、身体左转，面对5方位，左脚旁点步开始，后退做两次向前旁点步。

第六节
藏族民间舞组合

1. 训练性组合

准备：面对1方位。

第一遍如下。

1-7拍：退踏步七次，右起，手前后摆动。

8-11拍：嘀哒步八次，双手从体前向上交叉至7方位，手心向上。

12-15拍：退踏步两次，手指7方位，手心向上。

16-17拍："冈打"两次，手画八字从左至右。

18-19拍：退踏步一次。

第二遍如下。

1-7拍：退踏步七次，变方向做。

8-11拍：嘀哒步四次。

12-15拍：退踏步两次。

16-17拍："冈打"两次。

18-19拍：退踏步一次。

2. 综合性组合一

前奏：面对2方位准备。

1-2 拍：右手后斜上，手心朝下，大屈伸步走至台中。

3-4 拍：右脚上步转一圈，体向 1 方位，左脚踏步半蹲，右手至胸前，左手在旁。

5 拍：向 2 方位走两步，右手后斜上方。

6-7 拍：双手自然下垂，右转一圈，体向 1 方位，左脚踏步半蹲，右手至胸前，左手在旁，原地屈身两次，体从左转向 5 方位。

8-9 拍：面向 5 方位，右腿大弓步，双手斜后低位，手心朝下，身体前倾，大屈身步走，从 5 方位、3 方位，走至 1 方位。

10 拍：右脚上步，大云手转一圈。

11-12 拍：面向 1 方位，左开始向旁边靠，手拖袖单撩至肩上，做两次。

13 拍：右脚上步，云手转一圈。

14 拍：面向 1 方位至 2 方位，对 8 方位走平步。

15 拍：面向 8 方位，云手上步转一圈。

16-17 拍：平步走，双手小腹前交叉起至高位手。

18 拍：右手到头上位，左手抱回胸前，渐渐向旁开，转两圈。

19-22 拍：面向 1 方位，左开始长靠动作，手拖袖单撩至肩上，做四次。

23 拍：右脚勾脚靠步位，以左脚掌为轴辗转一圈，左手斜后低位，右手袖搭左肩。

24-25 拍：单靠左开始，左手斜后位拖袖，右手袖搭左肩，反复做四次。

26 拍：大云手转两圈。

27-31 拍：旁三步一撩，双手自然横甩袖，左右反复做五次。

32 拍：面向 1 方位，进退步两次，双手以下位起至高位，手心相对。

33 拍：面向 8 方位，嘀哒步，双手小腹前交叉分开两次。

34-35 拍：面向 6 方位、5 方位，上左脚，右脚靠左小腿收起，左手旁打开，右手至高位转四次。

36 拍：面向 4 方位，嘀哒步。

37-38 拍：面向 3 方位、2 方位转。

39-40 拍：原地嘀哒步，接原地点转上位手双甩袖，右转两圈。

41-46 拍：大云手原地点转，从左开始，最后一拍时固定姿态；体向 2 方位，右脚半弓步，左脚前踢出，右手斜前甩袖，左手斜后位，做六次。

47-48 拍：面向 1 方位，进退步两次，双手从低位上至高位，再高位下至低位。

49-52 拍：左旁开始三步一靠，左手在旁，右手下至上撩袖，做四次。

53 拍：面向 2 方位，右脚勾靠步位，以左脚掌为轴碾转一周，左手斜下后低位，右手袖搭肩。

55 拍：面向 8 方位，上右脚踏步，半蹲颤膝，头向 1 方位，右手平前，左手斜后。

56 拍：颤膝慢起，体转向 2 方位，双手低位至高位合掌，慢后拖步，双手放松，从高位至低位，6 方位退场。

3. 综合性组合二

1）第一遍音乐

1-2 拍：反复动做短句（1）第一个 8 拍，前 4 拍动作。

3-4 拍：反复动做短句（1）第一个 8 拍，后 4 拍动作。

5-6 拍：反复动做短句（1）第二个 8 拍，前 4 拍动作。

7-8 拍：反复动做短句（1）第二个 8 拍，后 4 拍动作。

9-10 拍：反复动做短句（2）第一个 8 拍，前 4 拍动作。

11-12拍：反复动做短句（2）第一个8拍，后4拍动作。

13-14拍：反复动做短句（2）第二个8拍，前4拍动作。

15-16拍：反复动做短句（2）第二个8拍，后4拍动作。

2）第二遍音乐

1-2拍：第一拍身体左转，背对观众，面对5方位双臂双交叉，平分手甩袖加前点步，右脚开始，两拍完成，反复以上动作，但要加左转身面对1方位。

3-4拍：反复第1-2拍动作。

5-6拍：对7方位上右脚，身体面对5方位，头视5方位，右手头上斜三位，左手肩平行打开，左脚掖腿，身体倾斜至下旁腰；右手绕袖落左脚，身体转向1方位，右脚点步，身体前倾至下左腰旁，右脚马上打开大八字步位，第6拍反复，从反面出左手。

7-8拍：反复第5-6拍动作。

9-10拍：第9拍云手平分，甩袖加前点步，右脚开始，两拍完成，第10拍反复同上。

11-12拍：第11拍右脚前点步右转身，右手从下向上打开，左手盖下左点步，两拍完成，第12拍面对5方位，做云手平分甩袖，同时左转面对1方位，左前点步。

13-14拍：反复第9-10拍动作。

15-16拍：反复第11-12拍动作。

第七节
藏族民间舞作品欣赏

1. 《母亲》

《母亲》所表现的是一位藏族老阿妈的生动形象，热情讴歌了母亲的伟大和慈祥的爱。舞蹈的表演者身着藏袍，弯腰屈背的造型，生动地刻画了母亲的老态龙钟、含辛茹苦的沧桑形象。随着音乐旋律，舞蹈从凝重的气氛转为欢快、轻柔、舒缓的弦子舞，奏起了欢乐的舞韵，表现了母亲慈祥、开朗、纯朴的爱。舞蹈在衔接上首尾呼应，在庄重肃穆中舞蹈缓缓结束。"母亲"安详地弯身坐下，如塑像般凝重，受人崇敬、爱戴。

舞蹈在表演形式上，极好地融入藏舞的主要特色。"前倾、弯腰"的形象特点十分鲜明、典型，无论是造型还是旋转，从始至终都以此为舞蹈基本动作造型，使母亲的形象丰满而伟大，母亲的辛劳惟妙惟肖地通过"弯腰"生动地表现出来。在旋转的运用上，采用了顺时针旋转，极具民族特点，在旋转的变化中使母亲的思想情感、人生经历展现在观众面前。

在舞蹈的服饰方面，不单一追求华丽艳美，以表现主人翁的人物性格特征、人物思想为前提，体现了外部形象与内在情感的统一。

2. 《草原上的热巴》

"热巴"是藏族地区从事歌舞艺术的民间艺人的俗称。《草原上的热巴》表现艺人生活经历的藏族舞蹈，表演者以丰富的激情表现了"热巴"的艺术魅力。

《草原上的热巴》以传统的热巴舞为艺术表现形式，从头到尾歌舞相融，洋溢着热烈、欢快、歌颂之情，曲乐

变化使舞蹈动作缓急相济。《草原上的热巴》开始时,众舞者欢呼声声,热巴男艺人手持手铃,纵跳铃舞,女艺人持单柄长鼓旋转敲击,场面热烈、欢快。

随着舒缓、委婉的乐曲,女演员手携手倒退进行"三步一撩",舞动长袖,队形变化,使女艺人刚柔相济、优美细腻的风韵得以充分展现。舞蹈的中间,音乐急转欢快,男女艺人充分表现其艺术技巧,绕圆弦子、躺身蹦子、空中小蹦子、猫跳翻身、缠头拧身等舞蹈动作交相变化,把藏族人民的生活情趣及对新时代的热爱淋漓尽致地表现出来。《草原上的热巴》歌、舞、道、白融为一体,相互交融、配合,有着强烈的艺术感染力。

3. 《牛背摇篮》

《牛背摇篮》(编导:苏自红,色尕,作曲:王勇,孟卫东)是藏族三人舞。舞蹈以西藏"卓"的舞蹈为基础,通过展示姑娘与牦牛这个人与自然和谐相处的生活情景,从而表现藏族人民对美好生活的热爱以及民族独特的生存状态,生活情调和深厚的文化底蕴,作品艺术上的突出特点是拟人手法的运用,该舞没有停留在牦牛形似的模拟上,而是进一步精心设计,使牦牛通人性,同时也表现了天真的小姑娘与牦牛相依相亲的情景,从而强化了藏民与牦牛的特殊关系。

第五章
云南花灯
YUNNAN HUADENG

第一节 云南花灯概述

云南花灯是流传在我国云南省汉族地区的民间舞蹈，盛行于玉溪、姚安、罗平、建水、蒙自等地。传统的花灯歌舞有以下几种：一是广场型的集体歌舞，以队形变化为主，用舞蹈和道具烘托气氛；二是小型歌舞，有一些简单的歌唱成分，即用歌伴舞形式；三是有人物和情节的歌舞小戏。在云南只要有花灯音乐的地方就会有花灯舞蹈。载歌载舞是云南花灯的表演特点，多属民间小调的花灯音乐赋予了花灯多种动律，决定了花灯舞蹈的风格。

云南花灯最主要的动律是"崴"，俗称"不崴不成灯"。崴是以躯干为主要运动部位，通过胯部的左右摆动，向上延伸到腰、肋，产生相同或相反的动作，在不断移动和摆动中形成独特的动感特征和别致的体态美。这一律动是从农民在崎岖山路、田埂上的行走步态中提炼出来的。在平衡的摆动中产生了十分流畅自然的美感特征，女性舞蹈表现出内秀、淡雅、悠然荡漾，具有南方的清秀风格和恬静的心理特征。男性舞蹈是以肋、腰、胯三部分配合来完成的。律动的主要特点是躯干平行横移，迈步经支撑腿弯曲，在较短的时间内变换重心。它强调横移上身，以上下肢动作拉长到尽头，形成流动中的"三道弯"，呈现放松洒脱的美。此外，云南花灯丰富的扇花也是舞蹈的重要特征。70余种丰富复杂的扇花招式，成为区别其他民族民间舞的一个主要标志。扇花与步法的配合，形成了节奏、律动、音乐和情感相融合的特点，展现了云南花灯特有的审美形式。

第二节 云南花灯教学提示

（1）在教学中要求学生掌握每种动律的基本特征，强调小崴的膝部发力，连续悠摆；正崴的脚下发力推动胯、腰、肋以及臂各关节系列的抛物线动感；反崴的步态远探，上肢远伸，有突变的特点。

（2）通过右手扇子绕、挑、翻、转等练习，在比较中掌握各种扇花点、放、收等不同的动感，培养使用道具的能力。

（3）尽管云南花灯以训练躯干的能力为主，但在教学中仍要注重其与上肢、下肢的配合，强调动作连接的流畅性及高低、收放的对比性。

（4）在综合性组合中，要掌握慢板和快板不同的特点，体现优雅别致、活泼灵巧的风格。

第三节
云南花灯训练内容

在云南花灯基本的崴动中，选择了最具典型代表性的小崴、正崴、反崴作为训练内容。其中男性以反崴为主，女性以小崴为主。无论哪一种崴动，都是训练上身高度的运动能力和自我运动的意识，要求充分解放胯、腰、肋。在三个部位放松的状态下，做左右横摆或上下崴动。训练躯干放松、协调的运动能力。各种崴动都体现云南花灯优雅、洒脱、纯朴、自然的风格。每一种崴在动势幅度、方位、形态上仍有着不同的特征。

小崴：崴中最基本的动律。它是双膝在自然略屈的基础上，一膝靠向另一膝移动重心，带动胯向上画一个小的上弧线而形成的，节奏较快，胯部崴动较明显，常用于运动和走场中。

正崴：动律与小崴相反。它是经过一个下弧线，强调自下向上的动力，并形成胯、腰、肋三个部位很顺的弓背向上崴动。正崴多用于中板，具有优美明快的特点。

反崴：主要是上身的平行横移，突出在横移中腰、肋和胯的相反方向，以及延伸到上下肢拉长的流动中所产生的"三道弯"，在舞蹈中产生一种潇洒自如的风格。

在训练中，除了要求掌握以上各种崴的动律特征以外，还需要通过不同持扇法和不同扇花练习，提高学生操作道具的意识和能力，在舞蹈中准确地把握云南花灯特殊的审美特征。

第四节
云南花灯基本动作

1. 基本手形、手位、脚位

1）手形

左手捏巾、右手持扇，持扇方法有握扇、夹扇、扣扇和握笔式合扇。

2）手位

体旁扇位、胸前扇位、耳旁扇位、头上扇位。

3）脚位

正步位、踏步位、小八字位。

2. 常用手臂动作

1）女

团扇：左手捏巾，右手持扇。

1拍：右手在胸前，手腕带动扇子向里、向下、再向外绕一周，左手摆到体旁斜下方。

2拍：左手动作同上，右手摆到腹前的位置。

要求：团扇手腕要放松，两手随腰胯自然摆动，不能主动摆。

放扇：左手捏巾，右手持扇。

1-2拍：两个团扇。

3拍：手背朝上，扇头对右侧腹前，扇尾对外，扇口对左，左手在体旁。

4拍：大拇指向外，无名指向里，翻滚扇子到右胯前，右手握扇到腹前（此拍动作为放扇）。

要求：放扇时动作要与动律一致、连贯，做到轻飘。

别扇：左手捏巾，右手四指捏扇。

1-2拍：两个团扇。

3拍：右手提腕带动小臂，沿身体上抬到右肩旁，扇子一边自然落收，左手在体旁。

Da：右手压腕，带动小臂原路下压。

4拍：右肘在右侧向上兜，腕向前折开扇，左手在腹前。

要求：别扇时，手腕的提压用力不能太猛，要控制扇子，被动地合开产生一种悠悠的感觉。

摆扇：左手捏巾，在体旁下垂，右手夹扇在头上，扇口朝上，扇面朝旁，手心朝左。

1拍：双手一起向左摆，右手腕带动，手心向上，左手在体旁。

2拍：双手一起向右摆，右手腕带动，手心向下，左手在腹前。

要求：手腕与胯形成相反的力量，胯向外延伸，手臂拉长，扇子有随风飘动之感。

扣飘扇：左手捏巾，右手扣扇。

1拍：左手到体旁斜下方，右手提腕在腹前。

Da：双手压腕还原。

2拍：身体左旋，双手提腕，从右向左画，右手从体旁到腹前，左手从腹前到体旁。

3拍：重复第1拍动作。

4拍：双手右摆到左手腹前，右手在体旁，手腕提压飘扇一次。

要求：手腕的提压要自然放松，与动律保持一致的起伏。

扣扇耳旁绕花：左手捏巾，右手扣扇。

1拍：左手到体旁，右手扣扇到胸前。

Da：双手还原。

2拍：左手到胸前，右手到体旁。

Da：双手一起向左至左手体旁，右手在左耳旁。

3拍：左手不动，右手在耳旁外绕花。

Da：双手还原。

4拍：同动作2拍。

要求：手要随动律向上伸出，尽量拉长，Da拍也随动律落到体旁，第三拍手腕绕的幅度要大。

2）男

顺下摆如下。

1拍：右手胸前低一点，左手至体旁45°。

2拍：做反面动作。

风摆柳如下。

1拍：右手在胸前，左手与肩平行，稍高一点。

2拍：做反面，可以握扇做团扇。

2/4 四拍完成。

头上花如下。

1-2拍：两次风摆柳团扇之后，右手经身旁至头上团扇。

3拍：再下落至胸前。

4拍：左手经下方至旁边。

3. 基本步法

1) 女

十字步如下。

Da：右腿屈，左脚略抬。

1拍：左脚脚掌向右脚的右斜前方上一步，右脚伸直抬脚跟。

Da：左腿屈，右脚略抬。

2拍：右脚脚掌向左脚的左斜前方上一步，左脚伸直，抬脚跟。

Da：右腿屈，左脚略抬。

3拍：左脚掌向后退一步，右脚伸直抬脚跟。

4拍：右脚并脚正步，立半脚尖。

要求：脚下要有控制，连绵不断地起伏，突出强拍向上。

小崴走场：左手捏巾，右手握笔式合扇，正步位。

1拍：双膝略屈，左脚向前迈一小步，双膝向左屈，胯向左，双手向左摆，左手在旁、右手在腹前。

2拍：右脚向前迈一小步，双膝向右屈，胯向右，双手右摆，左手在腹前。

3-8拍：重复1-2拍动作。

要求：走场步小、快、稳，胯随膝摆，不要主动摆动，上身手臂要放松。

正崴扣扇：右手扣扇，左手捏巾，双手体旁下垂。

Da：右腿屈，左腿略提，左手摆到左旁低位，右手略屈。

1拍：左脚向前迈步蹬直，双脚立半脚尖，左胯、腰、肋向上提，头右倾，左手到体旁上方，右手到胸前。

Da：左腿屈，右腿略提，双手原路返回。

2拍：做1拍动作反面。

要求：脚下体现重抬轻落，强调不断向上，步伐之间不要停顿，向上延伸，贯穿步伐。

反崴探步：右手扣扇，左手捏巾，双手体旁下垂。

Da：右腿半蹲，左脚绷脚探出，胯向右，上身向左横移，左手在体旁，右手在胸前。

1拍：左脚落地，重心移到前，上身和手还原。

Da：左腿半蹲，右脚探出。

2拍：做1拍的反面。

要求：反崴时，腰与胯要有向相反的方向往外拉长之感，探步时，主力腿要向前蹬出，促使动力脚向前迈一步。

吸跳蹬崴：正步位，左手叉腰，右手握笔式合扇，搭右肩。

Da：右腿略曲，左腿原地收起。

1拍：右脚原地跳踞一下，左脚不动。

2拍：做反面动作。

要求：收腿要快，每一步之间有短暂停顿，跳时脚跟控制抬起，做到轻而巧。

撩腿跳蹁崴：正步位，左手叉腰，右手握笔式合扇，搭右肩。

Da：右腿略屈，左腿原地收起。

1拍：右脚跳一下，左腿向前撩出，上身右折曲。

2拍：做反面动作。

要求：撩腿时，小腿要放松。

2）男

反崴探步如下。

Da：面对1方位，右腿半蹲左脚直腿向前探出。

1拍：右手至胸前，左手至体旁，在风摆柳位置。

2拍：交换重心做反面动作。

十字反崴如下。

1拍：左脚曲膝向2方位正步，上身反崴动律。

2拍：右腿向上一步，保持动律。

3拍：左腿向六方位大撤步，直腿。

4拍：拍右腿直接向后。

反崴后撤步如下。

1拍：面对1方位，右腿半蹲，左腿直腿向后撤出，右手至胸前，左手至旁边，在风摆柳位置。

2拍：交换重心做反面动作。

屈伸如下。

1拍：正步、右手握扇双手在身体两旁，双膝半蹲。

2拍：双膝伸直。

要求：半蹲和伸直的时间都要平均。

反崴如下。

1-2拍：正步、右手握扇，双手像正步走一样两边摆动，向左平行横移。

3-4拍：右横移。

要求：从肋、腰、胯顺序向旁摆动。

第五节
云南花灯动作短句

（1）由交替大晃臂、跳踏步等动作组成，2/4拍（快速），四小节（一小节为一拍，后同）完成；正步，左手捏巾，右手握扇。

1拍：左脚向旁迈一步，右手从右旁向左画上弧线，同时翻腕，左手旁低位。

2拍：重心移到右脚，右手从下到右旁低位，左手向右，俗称"交替大晃臂"。

3拍：以上1—2拍的动作加快一倍，双手交替向里，后半拍重心右移时，右脚继续向前交叉迈一步。

4拍：左脚向旁迈一步，跳一下，右腿收起。

（2）由月光花、原地小崴扣扇等动作组成，2/4拍（快速），六小节完成。

正步位，右手扣扇。

Da：重心移至右腿，左手抬旁低位，右手扣扇，提到右肩前。

1拍：左脚向3方位前交叉略跳落地，同时双手向右晃手。

2拍：同上，右脚向3方位迈一步。

3拍：左脚继续前交叉，左手经体旁向上抬至头上，绕花，右手收背后，正崴动律，头向右侧。

4拍：右脚向3方位迈一步，左手从旁落到胸前绕花，右手不变，以上两拍动作俗称"月光花"。

5拍：同动作1拍。

6拍：正步半蹲，双手体旁扣扇，原地小崴两次。

（3）由十字步正小崴铲扇等动作组成，2/4拍（快速），八小节完成。

正步位，右手扣扇崴扣飘扇。

Da：左脚向2方位前交叉位踢出250 mm，左手抬至旁低位，右手提腕到右肩前。

1拍：左脚向2方位落，半脚尖着地，右脚向2方位抬起45 mm，右手上方推出，左手小臂收到左肩前。

2拍：右脚向7方位前交叉落地，双手落到体旁。

3拍：左脚并正步小崴，左手经旁低位落下，该动作俗称"铲扇"。

4拍：做第3拍的反面动作。

5—8拍：左脚起十字步正崴扣飘扇。

右手胯旁提肘，沿着胯向下伸向旁，抬到旁低位。

（4）由十字步小成团扇、原地小成翻扇等动作组成，2/4拍（快速），八小节完成。

1—2拍：左脚向旁迈一步，右脚跟上成正步，小崴4次，左手头上，右手腹前，扇面上下翻动4次。

3—4拍：重复1—2拍动作。

5—6拍：十字步小崴团扇。

7—8拍：重复5—6拍动作。

（5）由崴探步团扇、蹲步翻扇等动作组成，2/4拍（中速），六小节完成。

正步位，右手捏扇。

1—2拍：左脚起向前反崴探步，团扇。

3拍：左脚并成正步半蹲，双手在腹前低位放扇。

Da：双脚半脚尖立，左手抬到左旁，右手抬到头上，翻扇。

4拍：落正步半蹲，双手回到腹前放扇位。

5—6拍：重复以上动作。

（6）反崴团扇、风摆柳等动作组成，2/4拍（中速），四小节完成。

准备：正步。

1—2拍：一拍一次顺下摆团扇先向左做四次，之后变风摆柳，做四次。

3—4拍：四拍一次头上团扇。

（7）反崴探步、十字步、风摆柳等动作组成，2/4拍（中速），四小节完成。

准备：面对1方位。

1-2拍：左脚形成一拍一次反崴探步，向前做4次，手是风摆柳团扇十字步，头上花团扇一次。

3-4拍：撤步风摆柳团扇做4次，十字步头上花团扇做一次。

第六节
云南花灯组合

1. 训练性组合一

准备：左手捏巾，右手握笔式合扇，正步对1方位。

1-4拍：原地小崴8个，双手随膝在旁低位和腹前位左右摆动。

5-6拍：继续小崴4个，第一拍左脚向前上一步，第二拍右脚上步并正步，后两拍在原地。

7-8拍：继续小崴4个，第一拍左脚退，第二拍右脚并正步，后两拍在原地。

9-12拍：小崴8个，左脚起向前走4步，向后退4步。

13-14拍：二拍一次原地小崴。

15-16拍：左转一圈，小崴4个，最后一拍胸前开扇。

17-20拍：向前走8步，做2个小崴放扇。

21-22拍：左转90°，对7方位做小崴别扇。

23-24拍：对5方位做小崴别扇。

25-26拍：对3方位做小崴别扇。

27-28拍：对1方位做小崴别扇。

音乐反复。

29-30拍：小崴团扇，后退4步。

31拍：保持小崴动律。

32拍：重复31拍动作。

33拍：原地小崴团扇2个。

34拍：保持小崴动律，第一拍右手搭右肩，合扇，第二拍左手搭左肩。

35拍：左右各一个跳踮崴。

36拍：保持小崴动律，跳踮崴。

37-38拍：做35-36拍动作。

39-40拍：做36拍动作两遍。

41-42拍：做36拍动作左转一圈。

43-46拍：左脚起8个撩腿跳踮崴，双手提腕到左手身旁，右手胸前，向上挑腕再向下压腕，一拍完成，然后接反面左手胸前，右手身旁，交替做8次。

47拍：左脚起两个跳踮崴，第一拍左手身旁提肘，右手腹前开扇，第二拍左右手交换。

48拍：脚撩腿跳踮崴，左手身旁，右手顺左腿向前画出，右脚跳踮崴，左手在胸前，右手向上持遮阳扇。

49-50 拍：重复 47-48 拍动作。

51-58 拍：做动作短句（1）两遍。

59 拍：左脚向前一步，右脚跟上成正步小崴四个，左手在头上，右手在腹前翻扇（即扇面上下翻动）。

60 拍：重复 59 拍动作。

61 拍：双手胸前抱扇向八方位送出，左脚向八方位迈一步，左脚回到正步位，双手回胸前抱扇位，原地小崴两个。

62 拍：左脚向 8 方位迈一步，并向 8 方位送扇，手与双膝经下弧线变扛扇，重心移至右腿直起。

63-64 拍：左脚起向后退 8 步，左手头上，右手胸前搞扇小崴 8 次。

65-66 拍：左脚向旁迈一步，右脚踏后，左手落至身旁，右手经下弧线到旁边，向里翻腕成扣扇，向右蹲转一周。

67 拍：左脚向右斜前方迈成踏步蹲，双手从身体左侧上弧线到右斜前方，略低，左手点右肘。手抬向斜上方，俗称"丹凤朝阳"，点扇一次。

68 拍："丹凤朝阳"点扇一次，"丹凤朝阳"点扇直起。

2. 训练性组合二

准备：正步位，左手捏巾，右手扣扇。

1-8 拍：原地正崴扣扇 8 次。

9-12 拍：正崴扣扇向前走 8 步。

13-14 拍：正崴扣扇向后退 4 步。

15 拍：向后碎步退，双手胸前交替向里绕，右手团扇，快速。

16 拍：左脚向旁迈一步，右脚前交叉落成踏步蹲，双手从左边经上弧线到左手胸前，右手在身旁扣扇位，向左蹲转一圈。

17 拍：原地正崴团扇两次，左手身旁，右手胸前团扇，左手胸前，右手身旁团扇。

18 拍：重复 17 拍动作。

19-20 拍：正崴团扇十字步。

21-22 拍：重复 19-20 拍动作。

23 拍：双手头上，右手扇口对左，遮阳扇，正崴 2 个，左转一圈。

24 拍：右脚向 2 方位略跳落，左脚向右前交叉点地，双手向旁打开，经胸前向 2 方位推，手指捏住两个扇角。

25-26 拍：转向 1 方位，向前 2 个正崴，原地 2 个小崴，双手在胸前，随动律摆动。

27-28 拍：重复 25-26 拍动作，小崴时前一拍变握扇，后两拍变扣扇。

29-32 拍：十字步，正崴扣扇耳旁绕花 2 次。

33-36 拍：左脚向右斜前落成踏步，慢蹲慢起，做反崴团扇 8 次。

37-38 拍：左脚起向前反崴探步，团扇，第 4 步左转 180°，并成正步，向 5 方位做。

39-40 拍：向 5 方位做 33-34 拍动作。

41-42 拍：左脚向右斜前落成踏步，做反崴摆扇 4 次。

43-46 拍：反崴团扇十字步 2 次，第三拍右手从头上到左团扇。

47 拍：左脚向旁迈，右脚左前交叉落成踏步蹲；双手体旁，左转一圈，转时右手向左，俗称"小鱼抢水"。

48 拍：左踏步蹲，双手从左经上弧线向右画到下；腿直起，双手从下往上到左肩旁，俗称"荷花爱莲"。

3. 综合性组合一

1）女

准备：右手捏扇，面对 5 方位，在 6 方位的场外。

1 拍：左脚向 3 方位迈一步，左手到体旁，右手在胸前团扇，正崴动律。

2 拍：右脚向点前交叉迈一步，左手从体旁落，再到胸前，右手经上弧线抬至右斜上方团扇，保持正崴。

2-7 拍：重复动作 6 次，从 6 方位向 4 方位进场走横线。

8 拍：左脚向 3 方位迈一步，左转 180°，做小崴团扇，继续小崴，右手变扣扇。

9-12 拍：做 2 个正崴扣扇耳旁绕花。

13 拍：左脚向右前交叉落地成踏步，左手背后，右手握扇胸前向里翻扇到左肩前，扇口向右。

14 拍：踏步，左手不变，右手向外翻扇到右肩前，扇口向左，再向里翻扇。

15-16 拍：左手经胸前向上，向外画至体旁，右转 180°，最后半拍变扣扇。

17-20 拍：第一个人带向 8 方位依次走斜线，做向前大踏步 8 步，正崴扣扇。

21 拍：左脚起对 8 方位做小崴 2 个，左手体旁低到腹前摆动，右手头上团扇，小崴 1 个，右手头上团扇，左手在旁低位。

22 拍：做 19 拍的反面动作。

23-24 拍：小崴团扇 4 次，左转一圈。

25-28 拍：小崴别扇 2 次，第一次向 8 方位做，第二次右转向 2 方位做。

29 拍：左脚向 8 方位迈一步，半脚尖，右脚向 4 方位抬 45°，双手向左晃手到右下方，右手扣扇；右脚向 8 方位前交叉迈一步，左脚再向 8 方位迈一步，双手原路返回。

30 拍：右脚向 8 方位前交叉迈成踏步半蹲，左手胸前，右手握扇体旁，向左蹲转一周。

31 拍：对一点双手胸前抱扇，左右各一个跳贴崴。

32 拍：左脚向 8 方位迈一步，双手向 8 方位送扇，经下弧线运扇，重心移至右脚，右肩扛扇。

33-40 拍：从第一个点开始向 3 方位走成横排做动作短句（2）两次。

41-42 拍：左脚起做十字步正崴扣飘扇。

43 拍：向后碎步退左右手在胸前交替向里绕。

44 拍：左右小崴 2 个，第一个做团扇，第二个变扣扇。

45-46 拍：分单双数，做正崴扣扇，单数向前进 4 步，双数向后退 4 步。

47 拍：单数原地小崴铲扇，双数原地正崴扣扇。

48 拍：做 47 拍动作，单双数交换动作。

49-56 拍：做动作短句（3）两次。

57-60 拍：正崴扣扇耳旁绕花两次。

61-62 拍：正崴扣扇退 4 步，变成一横排。

63 拍：左脚向旁迈一步，右脚踏后，双手经体旁向下落至左手胸旁，右手背后"月光花"。

64 拍：与 63 拍动作相反。

快板如下。

65-72 拍：从一横排中间两个人起交叉向旁走"编篱笆"队形，再向后走成一个大圆圈，小崴走场合扇；第一个人开始向 3 方位走成横排做动作短句（2）两次。

73 拍：左转成背对圆心，原地小崴团扇。

74 拍：做十字步正崴扣飘扇。

75 拍：小崴团扇，单数进一步，双数退一步，成两个圆。

76 拍：左脚向旁迈一步，右脚向左前交叉点一下，双手从体旁往里成胸前抱扇。

动作同 1 拍，脚做成反面。

77-80 拍：外圈做动作短句（4），里圈做动作短句（2）（最后两拍仍做"月光花"）。

81-84 拍：里外圈交换 77-80 拍的动作。

85 拍：里圈，外圈人面对面交换位置，向前走三步，第四步左转 180°，右脚并正步，做小崴放扇的后半部分（单一放扇）。

86-87 拍：重复 85 拍动作渐慢。

88 拍：左脚向右前迈一步，成踏步，左手背后，右手头上摆扇两次。

89-90 拍：原地踏步、蹲，反崴摆扇四次。

91-92 拍：反崴探步头上摆扇，变成两竖排。

93-100 拍：做动作短句（5）四次，两竖排的第一人带做"二龙吐须"，竖排往前走时短句不变，到了横排，短句前半部分背对背做，后半部分面对面做。

101-102 拍：一横排面对 5 方位，反崴探步团扇，第三拍，右手从旁抬到头上，落到胸前绕扇，其他不变。

103-104 拍：重复 101-102 拍动作，最后一拍右脚并左脚正步，左转 180°。

105-106 拍：十字步反崴团扇。

107 拍："小鱼抢水"。

108 拍：左脚向 8 方位跳落，右小腿对四方位后踢，左手向前 8 方位，右手后 4 方位开扇。

右脚向 8 方位前勾脚点地，右手经下弧线向前抬至 8 方位斜上方，收扇，肘略屈，左手搭在右小臂上，该动作俗称"蜻蜓点水"。

2）男

准备：正步、扇子打开。

第一遍如下。

1-2 拍：上身反崴动律，加团扇，顺下摆脚不动，左面开始。

3-4 拍：动作同上，后 1 拍双腿半蹲反崴动律不变，一拍两个动作，右面一次，左面一次。

5-6 拍：动作节奏同 1-2 拍动作，变风摆柳从右面开始。

7-8 拍：节奏同 3-4 拍，最后 1 拍动作为先左面后右面。

9-10 拍：屈伸抬脚，反崴手臂，顺下摆团扇做四次，左面开始。

11-12 拍：动作节奏同上，后撤步，团扇做四次。

13-14 拍：十字步反崴，手臂风摆柳团扇；一拍两个动作右面一次左面一次。

第二遍如下。

1-2 拍：反崴探步，风摆柳团扇，左脚开始，做四次。

3-4 拍：十字步头上花做一次。

5-6 拍：反崴后撤步，风摆柳团扇，左脚开始，做四次。

7-8 拍：反复 3-4 拍。

9-10 拍：风摆柳团扇，屈伸抬脚，向 1 方位左面做一次右面做一次，向左转对 7 方位，同样动作。

11-12 拍：11 拍对 5 方位，反复上面动作，12 拍对 3 方位同样动作。

13-14 拍：结束步伐，左脚抬起揣腿，右手握扇于胸前，左手平打开；左脚落于右脚前半蹲，右脚向 3 方位伸出脚跟点地，身体向左旁倾，左手收回放在右手肘扇子平放；右腿伸直，身体左拧，右手经头上向左画出；右腿半蹲左脚向 2、3 方位之间，右手翻腕至头上，左手平打开。

第七节 云南花灯作品欣赏

以"云南花灯"作为舞蹈动律编排的代表作有《大茶山》《游春》《十大姐》等。20世纪五六十年代盛兴舞台,特别是《十大姐》这个作品,几乎在各大地区的舞台上均有演出,也是与国际交流的保留节目之一。

舞蹈在欢快、喜悦的乐曲声中,一群手持扇子和手绢的"大姐姑娘"欢天喜地,以"平踏步绕花""交叉步摆手"活跃在舞台上,她们时而直线前进,横排交错,时而双圈对绕,绕走穿梭,翻动扇花甩动手绢,似此起彼伏,竞赛追赶,似心潮激荡,追求希望。表现大姐、二姐……十姐会织布、会绣花、会耕种、会饲养……

作品形象鲜明,主题明确,内容典型,以走步、送胯等,简单而富有个性的动作,歌颂了劳动人民朴实勤劳的本色,以及对幸福生活的热爱,对美好未来的憧憬,舞蹈运用云南花灯民间舞的语言,采用边歌边舞,歌舞结合的形式,从人物造型到动作设计,从舞台的空间构图到运动路线,注重领舞和群舞的高与低、前与后、大与小、强与弱的对比和烘托,并将其个性动作加以夸张变化,科学而简洁地进行了艺术处理,使舞蹈在浓郁的乡土气息中,突出个性鲜明的"十大姐"形象。

第六章

蒙古族民间舞
MENGGUZU MINJIANWU

第一节
蒙古族民间舞概述

蒙古族以马背上的民族著称。辽阔的草原是他们繁衍生息的地方，在游牧、狩猎的生活劳动中，蒙古族人民创造了灿烂的草原文化，同时也创造了风格鲜明的蒙古族民间舞蹈。

蒙古族民间舞蹈历史悠久，内容丰富，形式多样。我国阴山岩壁上有大量的蒙古族原始舞蹈画面，其中有众多内容不同、风格各异的草原舞蹈，并以集体舞、三人舞、双人舞、独舞等不同形式来表现。

蒙古族民间舞具有集体性和自娱性的特点，是草原中最具草原游牧民生活气息和精神气质特点的舞蹈。有手持绸巾、热烈奔放的"安且"，有端立稳健、含蓄柔美的礼仪性质的"盅子舞"，有借筷抒情、优美矫健、节奏性强的"筷子舞"，有强健洒脱、活泼畅快的"狩猎舞"等。丰富多彩的舞蹈素材，经过艺术家的整理提炼，形成男子舞蹈强健骁勇、洒脱强悍，女子舞蹈端庄典雅、雍容大度的风格特点。

第二节
蒙古族民间舞教学提示

（1）在练习蒙古族民间舞时，始终贯穿蒙古族民间舞的基本体态。上身向后稍仰，头部放平并有向后靠的感觉，下颚稍向回收，感觉站在一望无际的大草原上，心胸特别开阔。

（2）把握好蒙古族民间舞独特的艺术风格，例如：柔臂动作那种外在似行云流水，内在却很有韧劲的外柔内刚的风格。

第三节
蒙古族民间舞训练内容

从蒙古族民间舞的最具典型和代表性的动作中，寻找基本动律，并以基本动作为基础，选择肩、腕、手、臂、脚、腰、步、跳、转等技巧作为训练内容。

手、腕、肩的训练：一种连贯、延续、波浪形的连续，反映训练的各种动态、快慢节奏的手臂训练，使上肢

放松自如，提高手臂的韧性、力度和表现能力。

步法训练：通过平步、踏步、马步等不同的步法练习，达到不同的训练效果。以膝部的屈伸保持身体的平稳，使动作流畅自如；合理运用呼吸，以呼吸带动趟拖的起伏。以大小强弱、轻重缓急的力韵和流畅自如的气息，贯穿于动作的起承转合，同时马步训练使脚下灵活、敏捷，能加强下肢与身体的协调配合，以及腰背的力度和提高完成跳转等技巧的能力。训练中抓住蒙古族民间舞中，女子动作一般多用后点步位，男子动作多为前点步位，上身微躺、颈部稍后枕的形态和动律特点，并由浅入深地加强训练，提高学生掌握与表现蒙古族民间舞的独特的风格、特点和蒙古族人豪迈矫健、勇敢剽悍的民族性格。

第四节 蒙古族民间舞基本动作

1. 基本手形、手位、脚位

1）手形

平手：四指并拢、伸直，拇指向四指的正旁伸直打开。

勒马手：手握空拳，拇指放在食指的第一个关节上。

叉腰手：四指握拳，拇指向手的正旁伸直打开。

2）手位

平的鹰式位：平手双臂自向正旁抬起和肩平，向前呈弧形。

高的鹰式位：平的鹰式位向上提起。

叉腰位：四指握拳，拇指打开，叉于腰间。

勒马位：勒马手呈下抓形状，向外伸出，单手为单勒马位，双手在外称双勒马位。

3）脚位

正步：双脚内侧拢，脚尖对齐。

小八字步：双脚后跟并拢，双脚尖向外打开，呈"小八字"形。

前点步：脚掌点于另一脚的前方，双膝稍弯并外开。

小八字步：双脚后跟并拢，双脚尖向外打开，呈"小八字"形。

前点步：脚掌点于另一脚的前方，双膝稍弯并外开。

后踏步：一脚掌点于另一脚的后方。

2. 常用手臂动作

1）硬腕

1拍：腕部向上提起。

2拍：腕部向下压。

3-4拍：重复前两拍动作。

要求：提腕压腕要有力度，速度要快，幅度要适中，此动作可在身体正前方或在平鹰式位、高鹰式位等位置上做练习。

2) 柔臂

1-2 拍：动律从大臂开始经过肘部、小臂、手腕至手指尖，整个手臂呈波浪形龙。

3-4 拍：同 1-2 拍动作。

3. 常用肩部动作

1) 硬肩

1 拍：左肩向前同时左肘向后，右肩向后同时右肘向前。

2 拍：与第 1 拍动作相反。

3-4 拍：重复前两拍动作。

要求：动作幅度要适中，有寸劲，速度要快。

2) 双肩

1 拍：右硬肩往前。

Da：左硬肩往前。

2 拍：重复 1 拍动作。

3) 柔肩

1 拍：左肩向前慢推，同时右肩向后慢拉。

2 拍：与第 1 拍动作相反。

3 拍：重复 1-2 拍动作。

要求：做柔肩时动作要外柔内刚，速度慢而平均。

4) 耸肩

Da：双肩上提。

1 拍：双肩迅速放松落下。

2 拍：保持原动作。

5) 笑肩

Da：双肩上提。

1 拍：一拍两次双肩上提。

2 拍：双肩下沉。

要求：双肩要放松，抖动的速度快，而幅度小。

4. 基本步法

1) 趟步

1 拍：左脚掌贴地面向前迈出。

2 拍：右脚掌贴地面向前迈出。

3-4 拍：重复 1-2 拍动作。

要求：迈出的腿膝关节稍弯曲，重心前移，脚尖向外稍打开。

2) 蹉步

1 拍：左脚向正前方迈出，重心前移。

Da：右脚离地在左脚后稍向前移落地。

2 拍：左脚抬起向前稍移落地。

3-4 拍：重复 1-2 拍动作。

要求：双膝稍弯曲，脚尖和膝关节自然外开。

3）跺脚步

1拍：左脚向正前方迈出，脚掌踩地，脚跟推起离地，重心前移。

2拍：左脚跟压下。

3-4拍：与1-2拍动作相反。

要求：脚跟压下要有力度，跺脚步可以在正步、前弓步、旁弓步等上做。

4）走马步

1拍：左脚向正前方迈一步，重心前移。

Da：右脚掌贴地面快速跟上左脚，脚掌踩地，脚跟推起，膝关节弯曲。

2拍：保持原动作。

3-4拍：与1-2拍动作相反。

要求：前脚迈出稳健，后脚随前脚上步快。

5）跑马步

1拍：左脚落地同时右脚向正前方踢起25°。

2拍：与1拍动作相反。

3-4拍：重复1-2拍动作。

要求：动力腿伸直，主力腿弯曲，上身前倾，单勒马位。

6）摇篮步

1拍：左脚抬起落于右脚外侧，全脚踩地。右脚外侧着地，内侧掀起离地，重心移至左脚。

2拍：右脚全脚踩地，左脚外侧着地，内侧掀起离地，重心移至右脚。

3-4拍：重复1-2拍动作。

要求：双脚腕松弛上身前倾，左右倒脚灵活。

7）圆场步（女）

1拍：左脚向前走一步，脚跟落在右脚尖正前方。

2拍：右脚向前走一步，脚跟落在左脚尖正前方。

3-4拍：重复1-2拍动作。

要求：脚跟先着地经过脚掌到脚尖。整个步法过程中膝关节自然放松稍微弯曲，步法要均匀、平稳。

8）圆场步（男）

1拍：左脚向前走一步，脚跟落在右脚尖正前方。

2拍：右脚向前走一步，脚跟落在左脚尖正前方。

3-4拍：重复1-2拍动作。

要求：脚掌着地身体稍后躺，步伐平稳矫健。

第五节
蒙古族民间舞动作短句

(1) 平步硬肩：由平步、硬肩等动作组成。2/4拍(中速)，八小节完成。

1-4拍：一拍一步平步硬肩向前。

5-6拍：一拍一步平步后退。

7-8拍：重复1-4拍动作，左转一圈，7方位、5方位、3方位、1方位。

（2）趟步柔肩：由趟步柔肩等动作组成。4/4拍(中速)八小节完成。

1拍：第1、2拍左脚向前方趟步，同时柔肩，第3、4拍慢慢向左转。

2拍：动作相反。

3-4拍：反复1-2拍动作。

5-8拍：重复以上动作。

要求：上下身配合协调，步法稳健，硬肩有力度，抬头挺胸。男生趟步步法和肩部动作稍大于女生，力度也稍强于女生。

第六节
蒙古族民间舞组合

1. 训练性组合一

准备：面对2方位，右踏步，双手叉腰，视前方。

1-4拍：两拍一次右硬肩始，同时左膝逐渐弯曲，右脚直膝贴地往后移。

5-8拍：重复动作，但双脚逐渐直膝，回右踏步。

9-12拍：一拍一次右硬肩始，同时身体逐渐直向前倾。

13-16拍：重复9-12拍动作，但身体逐渐回原姿。

Da：左肩上提。

17-20拍：两拍一次，重拍往下，左耸肩始。

Da：双肩提。

21-24拍：两拍一次双耸肩。

25拍：第一拍，右脚上步，左硬肩，第二拍左脚抬起，原地落地，同右硬肩。

26-28拍：重复3次25拍动作。

29-32拍：两拍一次硬肩右脚往前踏步始。

33-34拍：一拍一次双提压腕。

35-36拍：一拍一次右手掌始提压腕。

37-40拍：一拍一次右手掌始提压腕，同时身体向前倾后再回原位。

41-44拍：右踏步，双手按掌，前四拍，一拍一次双提压腕，后四拍，右手单提压腕。

45-48拍：一拍一次，右手始单提压腕，同时身体前倾后回原位。

49-64拍：一拍一次在鹰式位上做硬腕、逆时针走圆场，结束时面对8方位，右踏步，双手叉腰视前方。

2. 训练性组合二

准备：面对5方位，双手体侧八字步。

前奏：右手身后，左手体侧往上柔臂，同时右脚自然抬起。

1拍：右手往上柔臂，成高鹰式位，左手柔臂至身后，同时右脚往旁迈步，落地时屈膝，并逐渐直膝立。

2拍：与1拍动作相反。

3-4拍：重复1-2拍动作。

5-8拍：重复1-4拍动作，但最后一拍左转对1方位。

9拍：重复1拍动作，但右脚往前趟步。

10拍：与9拍动作相反。

11-12拍：重复9-10拍动作。

13-14拍：右脚向前迈步成左踏步，同时右臂体侧往上，左手胸前往下做柔臂，并经展胸、含胸前倾，双膝弯曲慢蹲。

15-16拍：重复13-14拍动作。

奏响第二遍音乐时动作如下。

1-4拍：重复13-14拍动作。

5-8拍：重复9-12拍动作。

9拍：左后垫步，右手压腕从旁往下，左手摊掌压腕往上。

10拍：与9拍动作相反。

11-12拍：重复9-10拍动作。

13-14拍：前两拍，左脚往3方位迈步，成面对5方位，左弓箭步，同时左手向上，右手向下始柔臂，后两拍继前动作。一拍一次右脚始往3方位迈步。

15-16拍：重复13-14拍动作，但往7方位行进。

3. 综合性组合一

1）做法一

准备：面对6方位双手叉腰，右踏步。

1拍：右脚往4方位迈步成右弓，前倾左柔肩。

2拍：身体逐渐立直，右柔肩。

3拍：撤右脚成右踏步，左柔肩。

4拍：与3拍动作相反。

5-8拍：与1-4拍动作相反。

9-16拍：面对5方位，四拍一次，右脚往前趟步柔肩始前迈步，右手向上，左手向下柔臂始。

1-4拍：第一拍右转对1方位，同时两拍一次右脚平步往前迈步，右手向上、左手向下柔臂始。

5拍：右脚往8方位迈步，左脚原地抬起落地，双按掌、右上、左下柔臂，身体前倾再还原。

6拍：右脚退至左脚旁，左脚原地抬地落地，双按掌，左上、右下柔臂。

7-8拍：与5-6拍动作相反。

9-10拍：面对1方位，重复1-4拍动作。

11-14拍：重复5-6拍动作。

15-16拍：重复5-6拍动作。但最后一拍面对2方位，右后点步双手叉腰。

2）做法二

1-8拍：右后点步，两拍一次右前，左后硬肩始。

9-16 拍：与 1-8 拍动作相反。

奏响第二遍音乐时动作如下：

1-2 拍：一拍一次硬肩，第一拍右脚抬起往 8 方位上步。第二拍左脚抬起原地落下，第三拍右脚抬起往 4 方位撤步。第四拍左脚抬起原地落下。

3-4 拍：重复 1-2 拍动作。

5-8 拍：与 1-4 拍动作相反。

9-12 拍：左前点步，一拍一次右硬肩始。

13-16 拍：右前点步，一拍一次左硬肩始。

奏响第三遍音乐时动作如下。

1-2 拍：两拍一次左脚始磋步硬肩往 2 方位行进。

3-4 拍：一拍一次右脚始趟步硬肩往 2 方位行进。

5-6 拍：两拍一次左脚始磋步硬肩往 6 方位行进。

7-8 拍：重复 3-4 拍动作。

9-12 拍：重复 5-6 拍动作，但前四拍往 8 方位进。

13-16 拍：重复 5-6 拍动作，但前四拍往 4 方位退。

奏响第四遍音乐时动作如下。

1-16 拍：硬肩圆场步走"S"形。最后左踏步，面对 5 方位，双手叉腰。

4. 综合性组合二

准备：面对 3 方位，站 9 方位，右前点屈膝前俯，左手勒马，右手扬鞭。

1-16 拍：右起一拍一次做交替跑马步。

17-20 拍：面对 1 方位，两拍一次左前右后胸前勒马，右脚跑马步始。

21-24 拍：两拍一次左迈出马步，同时推脚跟离地，左手勒马，右手叉腰。再原姿左脚跟跺地，并分别往 7 方位、5 方位、3 方位、1 方位迈步。

25 拍：重复 21 拍动作，但右手扬鞭。

26 拍：与 25 拍动作相反，但右手甩鞭。

27-28 拍：重复 25-26 拍动作。

29-32 拍：面对 8 方位前 8 方位进、左手勒马，右手叉腰，同时两拍一次，左脚始往 8 方位推脚跟离地，压脚跟跺地。

33-36 拍：面向 2 方位重复 29-32 拍动作，但右手勒马，左手叉腰往 2 方位行进。

37-44 拍：右手体侧勒马，左手提襟，往右碎步转两周。

Da：双脚推地跳起向左移动，左脚落地，双手勒马，右脚前收。

45-46 拍：前姿，右脚掌刨地，再回原姿。

47-48 拍：重复 45-46 拍动作。

49-52 拍：两拍一次左手勒马，右脚始跑马步。并分别面向 8 方位、2 方位。

53-56 拍：面对 1 方位，双手勒马，前俯，左脚始跑马步，往 4 方位退，体前勒马，前俯，跑马步。

第七节
蒙古族民间舞作品欣赏

一、《奔腾》

《奔腾》的动作语汇以蒙古族民间舞蹈动作为基础素材,力求从体现实际生活情感和蒙古族青年的精神气质出发,发展并创造出富有民族风格特性的动作语汇。舞蹈中继承了传统蒙古族舞蹈"拧肩、坐腰"的基本体态,并通过变化发展和强化舞蹈造型和构图,对蒙古族舞蹈的各种步伐类、肩部和臂部动作进行节奏和力度上的处理,极大地丰富了蒙古族舞蹈的动作语汇。此外,编导在动作设计中还充分运用从一个核心动作引申和发展出若干个动作的创作原则,使作品的动作语汇呈现出强大的张力。如舞蹈中各种马步、几种力度的耸肩和不同幅度的抖肩及对传统大揉臂动作在用力点、空间和节奏的发展上都使舞蹈具有耳目一新的视觉感受。

作品在群舞的构图中讲究舞台空间的点、线、角、面等方面的综合运用,并进行有机的排列组合,使作品的整体效果在流畅中不失丰富。如舞蹈第一段中的群舞构图,由少渐多、层层叠进,勾勒出蒙古族骑手在苍茫草原上牧骑的万马奔腾之气势,舞蹈队形若聚若散,若行若止,整个舞蹈画面的气氛在这种构图的变化中被渲染得宏伟壮观,极具滚滚江河、奔腾人海的磅礴气势。

此外,作品结构精炼,随情绪的变化展开,首尾呼应起到深化主题的作用。该作品为三段体情绪舞蹈,在快板—慢板—快板的舞蹈情绪的展开中,不断地将舞蹈推向高潮。在两个快板中使用了大量重复主题动作的手法,第三段舞蹈动作是对第一段快板的发展和变化,它围绕着象征性的主题"核心"动作,并且在千变万化中不失其"魂",作品因此透射出强大的张力和震撼感。作品成功的另一因素是在节奏的处理上将情绪和身体部位的节奏动律充分协和,将舞蹈节奏、音乐节奏和情感节奏紧密地结合在一起。第一段急速的节奏中动作的幅度并不大,主要以牧民在马上牧骑的感觉为动机;第二段慢板(好来宝)中,突出肩部动作语汇的节奏与心理情绪的内节奏合拍的节奏的切分;第三段绿浪,音乐节奏加快预示高潮的来临,同时满台的演员以大线条揉臂动作营造如千军万马纷沓奔腾的草原牧骑,把舞蹈推向高潮。尾声急促的鼓点,在不规则的打击乐中交相呼应,动作出现幅大激烈的技巧"双飞燕",同时更进一步反复强调第一段主题动作。该作品节奏的独特处理体现出与传统蒙古族语汇的不同之处,真正透视出在时代变革的大潮中社会生活节奏的变化,真正符合当代观众的审美心理。

二、《蒙古人》

《蒙古人》以蒙古族传统舞蹈和新时代风貌的结合而成为一个表现蒙古族女性形象的经典剧目。这个作品的特点很大程度上来源于将舞裙当做身体的延伸,编导将蒙古族人民日常生活所穿的蒙古袍通过舞美设计成为一个大摆裙,在快板的段落里加以运用,成为这个作品与其他蒙族作品不同的地方。该作品首先选择了许多传统的动作,比如硬腕、硬肩、抖肩、软手、柔臂等,使得作品的民族风格得以清晰表现,同时在动作的创造上也进行了探索,比如双手拿裙摆下端在身体前面进行横"8"字开合摆动而带动躯干的连续含展,躯干动态比之传统的"胸

背"动作，速度加快了，幅度变小了，这样就呈现出类似"波浪"的动态既活泼又略带女性的婀娜；既有传统动作的痕迹，又有艺术家的个性创造，新鲜而有生命力，整个作品的步伐运用得比较单纯，使用平步、错步等步伐，没有过多的装饰，但强调重心的沉稳。

作品在段落的设置上采用了常见的"快、慢、快"三个结构，在不同节奏中以丰富的动作动态进行情感的表达和角色的塑造，快板英姿飒爽，运用了大量手拿裙摆展开的动作，当演员手执裙摆下端向左右两边用力甩开时，整个人在空间上占有面积扩大了，且进一步带来豁然开阔的气息，还有蒙古族舞蹈丰富的上肢动作加上裙子飘逸的下摆在大幅度摆动下形成的"S"形线条，使舞台上的女性形象既有草原孕育的野性气息，又有女性所具有的柔美气质，裙子的运用有机地参与了形象的塑造。

而在慢板中，编导通过各种手臂的动态和简单的脚下步伐将形象处理得稳重且细腻。慢板整体处理得比较安静，静到极致时，演员从舞台后区缓缓行走到中区，双手轻轻在体前互搭，表情安详，眼神深邃。当她放低重心，深深地向大地俯下身去，细腻的软手动作仿佛抚摸着柔嫩的青草，敏感的手指又好像抚摸着一个婴孩，在传统动作中透露出女性特有的细腻内心情感，也使得形象的身份丰满起来。

结尾处，女舞者在众多的男舞者的簇拥下雍容大气地缓缓前行，这个设计提升了形象塑造的高度，贾作光评价："万马在奔腾，而母亲则以沉稳的步伐，在万马簇拥下缓慢前进。"贾老师将这个女性形象的具体身份理解为"母亲"，这个形象是人类永恒的艺术主题之一，由此可以看到《蒙古人》的作品形象塑造归于温柔细腻、坚韧博大。

第七章

维吾尔族民间舞
WEIWUERZU MINJIANWU

第一节
维吾尔族民间舞概述

维吾尔族是我国少数民族之一。维吾尔族人民主要居住在新疆天山南北各地。美丽的"丝绸之路"使新疆成为沟通中西文化的重要区域，中原文化及西域文化凝结于维吾尔族民族文化之中。维吾尔族民间舞文化源远流长。

由于生活历程的变迁和中西文化的结合，维吾尔族民间舞具有鲜明的民族特色，又融入了西域乐舞风味，既开朗风趣，又豪迈奔放。维吾尔族民间舞丰富多彩、形式多样，主要有自娱性、礼俗性、表演性三种舞蹈类型。由于维吾尔族人能歌善舞，人们在不同的场合都能即兴翩翩起舞，表演一些活泼、喜庆的自娱性舞蹈。这类舞蹈多采用节奏鲜明、旋律优美的"赛乃姆"曲调。

"多朗舞"是一种古老的舞蹈形式，常用于各种礼俗场合，这类舞蹈保留了古代宗教礼俗、礼仪舞蹈及西域鼓乐的表演形式。表演性的舞蹈往往有徒手与使用道具两类表演形式，手鼓舞、盘子舞是较有特点的舞蹈。

维吾尔族民间舞的体态动律特点表现为神态昂扬、腰背挺拔。这一特点贯穿了舞蹈的全过程。维吾尔族民间舞擅长运用头和手腕动作，通过移颈、头部的摆动和手腕的翻转变化，再加上昂首挺胸，以及眼神和面部的细腻表情，使人物情感和性格特征得以生动表现。膝部连续性的微颤和变换动作前瞬间微颤使舞蹈动作柔美、协调。旋转是舞蹈中常用的技巧，快速、多变的旋转及"摆辫子"拧身，并讲究旋转时的戛然而止，使舞蹈飘逸、动静自如。

第二节
维吾尔族民间舞教学提示

（1）注意维吾尔族民间舞中的体态，强调昂首挺胸、立腰拔背而产生的立感和挺拔不僵的身姿。

（2）维吾尔族舞蹈中的节奏，善用切分音、符点节奏。弱拍处常进行"强奏"的艺术处理。这是维吾尔族民间舞的音乐特点。

第三节
维吾尔族民间舞训练内容

维吾尔族民间舞选用了具有鲜明风格特点的"齐克提麦"和"赛乃姆"作内容，主要用于练膝部的弹性、脚步的节奏、手臂的控制能力、手腕的绕腕和柔腕以及整个身体的力量强度和表现力，掌握维吾尔族民间舞的灵活性和技巧性，提高身体在快速旋转中戛然停止的造型控制能力。

齐克提麦节奏的舞蹈节奏平稳，以两步一踏为主干动作贯穿舞蹈始终。

赛乃姆节奏的舞蹈，以滑冲步为主体动作，膝部规律性的连续颤动或改变动作时一瞬间的微颤，使舞蹈动作柔和优美，衔接自然。

第四节
维吾尔族民间舞基本动作

1. 动作基础

1）手形

女：立腕（手指自然弯曲，中指和拇指靠近）。

男：步手（稍立腕，自然掌形）。

2）手位

(1) 双叉腰。

(2) 提裙式。

(3) 托帽式。

(4) 扶胸式。

(5) 山膀立腕位。

(6) 下开式。

(7) 平开式。

3）脚步式

(1) 踏步位。

(2) 点步位，前、旁、后点位。

(3) 正步位。

4）脚形

自然绷脚。

2. 常用手臂动作

在维吾尔族舞的手臂动作中，"摊手""捧手""绕腕""柔腕"是最常见、最普遍的，也是最具特色的典型动作。舞蹈中的起与止以及动作的连接是用"摊手""捧手""绕腕""柔腕"完成的。这四者可以独立存在，又常常合为一体运用。

摊手：双手提胸前，手心朝上，向外两侧打开。

绕腕：手腕主动，小臂附随，向里向外转动一周。

捧手：手心朝上，臂向上或向里运动。

柔腕：手腕主动做小波浪。

夏克：第1、2拍拧身下胸腰，右手为托帽式手位，左手胸前立腕；第3、4拍反向动作。

立腕横手：双手于胸前拍一下，第1拍摊手的同时绕腕立掌。

回头式：Da拍体转向5方位，第1拍左脚向5方位迈步至右腿前，脚掌落地双腿半蹲，面对1方位下右后侧腰，双手绕腕变立腕。

提裙扶胸式：第1拍右手经上托位翻腕变扶胸式手位，左手提裙面对1方位，下右后侧腰；第2拍原姿造型。

上托双推腕：第1、2拍双臂上托位，手背相对折腕，小臂略弯，用掌带动，逐渐伸直变立腕；第3、4拍反向动作。

叉指绕脸移颈：第1、2拍五指交叉在脖前从右至左绕脸移颈；第3、4拍原姿移颈。

3. 基本步伐

1）垫步

准备：正步位，(男)背手，(女)叉腰。

1拍：右脚略勾向8方位，上一步，脚跟着地，掌稍内侧下碾，脚尖稍离地从右至左。

Da：左脚掌着地，向旁迈；右脚向右移动，左脚亦同时着地。

2）进退步

准备：正步半蹲。

1拍：右脚掌向前上步，左手经前悠至扶胸式手位。

Da：左脚向前挪动。

2拍：右脚后退一步，脚掌点地，双手自然悠至旁低位。

Da：左脚掌原地踏。

3）跺横步

准备：右手上托式推腕。

1拍：右脚原地跺脚，双膝略屈，手不动。

Da：左脚横移一步。

2拍：右脚经左脚前，向7方位横移一步。

3-4拍：相反方向一次。

4）滑冲步

准备：面对1方位，双手下垂，小八字步。

Da：右脚小腿原地自然后勾，左腿曲身转向8方位。

1拍：右脚向左前方上步。

Da：左脚迈至6方位。

2拍：右脚向2方位滑冲一大步，左脚掌向右碾，身体同时转向2方位。

Da：左脚小腿原地自然后勾，右腿弯曲。

3-4拍：相反方向做一次（注意动作的附点拍，突出表现在2-3拍的瞬间变化）。

5）三步一抬

准备：双手叉腰，正步位。

Da：双膝靠拢略屈，左膝颤一下，右脚小腿原地后踢起45°。

1拍：右脚略勾向8方位上步。

Da：左脚向前一步。

2拍：右脚向2方位上一步，同时左脚掌碾。

Da：左腿抬起45°，右膝颤动一下。

6）点移步

准备：面对1方位。

Da：右脚自然抬起，双手胸前交叉。

1拍：右脚掌点地弹起，左膝微颤。

2拍：右脚向8方位上步，左膝微颤。

Da：左脚自然抬起，右膝微颤。

3拍：左脚掌点地弹起。

4拍：左脚向2方位上步，右膝微颤。

7）探三步

准备：面对1方位。

1拍：右脚向1方位迈步，左脚同时微屈，身体略下胸腰。

2拍：左脚上步半立，掌在右脚侧。

3拍：同时右脚原地踏一步。

8）踏三步

准备：面对1方位。

1拍：左脚向6方位后退踏一步，同时左手提至胸前，右手在旁。

2拍：右脚向左后退一步，脚掌立地，双手绕腕。

3拍：左脚原地踏一步。

9）错步

准备：小八字步。

1拍：右脚往前位上步，右手同时至左肋处，身体略俯，左手背手。

Da：左脚向前上步于右脚跟，后脚掌点地。

2拍：右脚再上一步，同时双手打开至旁手心朝上，起上身。

3-4拍：相反方向一次。

10）原地摇身点颤

准备：正步位。

1拍：左膝颤，右脚前点，双手两侧。

2拍：左膝颤，右脚尖略离地面。

3-4拍：左膝颤，右脚拇指点地，摇身体横摆。

第五节
维吾尔族民间舞动作短句

（1）由前点进步、后点蹭退步和弹指组成，2/4拍（中速），四小节（一小节为一拍，后同）完成。
1-2拍：前点进，双手交叉从下至胸上穿手，打开手心向上斜托，向8方位。
3-4拍：后蹭退步，弹指上穿手，双手从下至上，向1方位。
（2）由探三步四次、推拉手、转身组成，3/4拍（中速），八小节完成，向1方位，右开始。
1-2拍：探三步四次，双手按掌位做柔手动作。
3-4拍：反复1-2拍动作。
5-6拍：踏三步，绕6方位肩手，身体从8方位至2方位。
7-8拍：踏三步，转身回到1方位。
（3）由提裙式晃身、三步一抬、前撩手、点转组成，2/4拍（中速），八小节完成。
1-2拍：向1方位，提裙晃身，右脚前点。
3拍：三步一抬，右前撩手。
4拍：三步一抬，左前撩手。
5-6拍：正闪身前点，颤步转，山膀位。
7-8拍：双托掌位。
（4）由滑冲步、同颤垫步组成，2/4拍（中速），四小节完成。
1拍：右滑冲步，右手经1方位至上托式手位，左手在旁。
2拍：左滑冲步，左手经1方位至上托式手位，右手在旁。
3-4拍：垫步，摊手挽花于立腕位移颈。
（5）平转、颈项横移组成，2/4拍（中速），四小节完成。
1-2拍：平转两圈，山膀位。
3拍：转2方位撤右腿跪，左手扶左腿，右手经扶胸再平开，绕腕。
4拍：固定姿态，面向1方位，做二慢三快颈项横移。

第六节
维吾尔族民间舞组合

1. 做法
前奏1-4拍小八字步垂手准备。

第一遍动作如下。

1-4拍：跺脚前点，立腕位绕腕立掌，提裙式晃身。

5-8拍：探三步四次，双手按掌位交替柔手。

9-12拍：踏三步两次，右退，右手至膀位、左手至右肩前。

13-16拍：踏三步，转身。

17-20拍：三步一抬，单手前撩做两次，顺风旗绕腕；接着双手于胸前交叉向外摊手绕。

21-24拍：立腕横手，右脚前点颤步转一圈。

第二遍动作如下。

1-4拍：前点进步四次，右起，托按掌位，柔腕晃身。

5-8拍：滑冲步两次，右起，手围腰，变托帽式手位。

9-12拍：跺脚双手绕腕，亮右脚旁点。

13-16拍：右踏步，双手托掌位，盖手至颈前，叉指移颈。

17-20拍：进退步两次，摊绕立腕横手两次。

21-22拍：向左转跪，右手托帽式手位，左手扶膝。

23-24拍：向左转体向上，右后点步，左手托帽式手位。

2. 综合性组合一

前奏四小节从2方位碎步跑出至台中，手双托位上步转，左旁点步，下左侧腰，点颤晃身，原姿柔腕从右慢转至2方位。

第一遍动作如下。

1-2拍：跺左脚点颤晃身柔腕，双手胸前交叉，右手至胸前。

3拍：向2方位碎步跑至前台，上步转一圈，左旁点步。

4拍：点颤晃身，原姿柔腕。

5-6拍：右手一拍前平开手，同时体转向5方位，下左侧腰双手双托位，柔腕屈膝，左旁点向左，原地自转点颤，至1方位。

7-8拍：2拍抬右小腿旁点，双手立腕位，身体略前俯；换右脚向左横移，慢起顺风旗位手柔腕，左手上右手旁，眼看8方位。

9拍：体向8方位，进退步两次，双手叉腰移颈。

10拍：右踏步屈膝，双手前击掌两次；立起半脚掌，双托掌位；左手按掌下至胸前，右手旁，同时左屈膝，右腿旁屈膝起90°。

11拍：右脚上步，双膝立半脚尖，平开至旁；侧抬左小腿上步；体向8方位，右小腿抬起上步成踏步半蹲，从左于胸前按掌；同时双手绕腕，成托帽式手位。

12拍：8方位，进退步，按掌位手柔腕，一拍一次。

13-14拍：右旁点颤晃身。

15-16拍：右脚上步左后点，摊手绕腕，顺风旗位，体对8方位。

17-20拍：反复动作同13-14拍。

过门：四小节，向8方位碎步跑出，双托位上步转，右前点步晃颤，双手下分至膀立腕位，接点转。

第二遍动作如下。

1-2拍：向5方位，右横垫步，双手由下至挑腕，再至斜上。

3拍：向1方位，右前点步，双手绕腕，提裙式手位。

4拍：点颤晃身。

5拍：向8方位，右脚开始探三步，双手胸前推手一次。

6拍：左脚对4方位退踏三步，双手至双托位分开（右前左旁），身体前倾，转向2方位，脚左丁字步，右手扶左肩，左手扶左腰。

7-8拍：右踏步叉指绕脸移，左反复，做四次。

9拍：8方位，进退步绕腕，右托帽式手位，左手手心向上，两拍一次。

10-11拍：同第一遍动作10-11拍。

12拍：向1方位右脚旁点，按掌位手点。

13-14拍：右手扶胸，左背手，左脚旁点颤，以右脚为轴转一圈。

15-16拍：右脚上前，向左横垫步，柔腕，左脚向前，向左横垫步，原姿柔腕，两拍一次。

17-18拍：向左转背对一点方向，右脚在前，向左横移动，垫步，顺风旗柔腕。

19拍：向2方位，左旁点，双托位柔腕，慢屈膝蹲下。

20拍：右脚2方位上步，双腿直立成踏步，托帽亮相。

3. 综合性组合二

第一遍动作如下。

1-4拍：立4方位准备。

5-8拍：左位背掌，碎步往8方位跑。

9-10拍：面对8方位，右位翻压腕，右脚前磋步。

11-12拍：与9-10拍动作相反，最后一拍，左转成面对2方位。

13-16拍：右位背掌，碎步往2方位跑。

17-20拍：面对2方位，双手经胸前，右位背掌，并碎步往台中退。

21-22拍：重复9-10拍动作。

23-24拍：与9-10拍动作相反。

25-26拍：双手胸前拍手后，上分掌左脚上步，左转一圈。

27-28拍：前拍面对2方位，胸前拍手；后拍，右脚往旁伸、旁虚步，同时双手向身体两侧分开。

29-32拍：视8方位，手成右5方位背掌，同时一拍一步，右脚始横垫步，往8方位行进。

33-36拍：与29-32拍动作相反。

37-40拍：女士面对8方位，眼随手视2方位，右脚撤成右踏步，并一拍一步右脚始点颤步，往6方位退，同时前四拍经左双晃手往2方位背掌，后四拍原姿晃肩；男士四拍一次，右始三步一抬，左手叉腰，右手扶左肩，后退成一排。

41-44拍：女士面对2方位，眼随手视8方位上方，右脚上步成左踏步，并一拍一步，右脚始点颤步，往8方位进，同时前四拍左手托掌，右手屈臂置胸前，后四拍原姿晃肩；男士重复女士动作。

45-46拍：女士面对8方位继续一拍一步点颤步，前拍，双托掌位手背相对提腕，后拍体侧摊掌打开，往3

方位退；男士左旁点步，双手在右肩击掌。

47-48 拍：女士重复 45-46 拍动作。

49-60 拍：重复 37-48 拍动作，男右绕转回原位。

61-62 拍：左脚上步成右踏步，同时右转面对 3 方位，双手手背相对胸前提腕，并一拍一步点颤步，第四拍右脚前吸，并左转面对 7 方位，同时双手体侧撩掌。

63-64 拍：继续动作，双手手背朝外，手指朝下经胸前往下插，同时右脚落地成左踏步，并一拍一步继续点颤。

65-68 拍：面对 8 方位，继续一拍一步点颤步往 8 方位行进，双手呈火炬手姿势，前两拍，哈腰视 2 方位，双手体前绕指；后两拍，视 8 方位上方，双手托掌位绕指。

69-72 拍：继续一拍一步点颤步，双手托掌位提压腕往右甩，并往 4 方位退。

73-76 拍：重复 69-72 拍动作，往左绕转一周。

77-92 拍：重复 61-76 拍动作。

93-94 拍：左脚上步成右踏步，并一拍一步左脚始点颤步，同时右手右前侧翻，压腕。

95-96 拍：与 93-94 拍动作相反。

97-100 拍：重复 93-96 拍动作。

101-104 拍：左脚交叉上步，横垫步开始，双手胸前慢打开成右位扬掌，往 2 方位行进。

105-108 拍：与 101-104 拍动作相反。

第二遍动作如下。

1 拍：往左立转一周，面对 4 方位，双手胸前打开成右位背掌。

2-4 拍：原姿碎步往 4 方位快跑（引出舞伴）。

5-6 拍：左始三步一抬，往 8 方位行进，前者双手左侧到右侧，后者双手左侧到右侧掌位，到位后压腕，同时与舞伴进行交流。

7-8 拍：与 5-6 拍动作相反，但仍往 8 方位行进。

9-16 拍：重复两次 5-8 拍动作。

17-20 拍：右脚一拍一步点颤步，同时左手背掌，右手摊掌，从左侧到右侧（可在原地进行，也可走位）。

21-26 拍：往里转成面对，四拍一次，左脚交叉上步前踏，同时右手在前，左手在后抱腰。

27-28 拍：双手体侧立腕，同时右脚原地跺。

29-32 拍：重复 21-24 拍动作，但最后一拍右转，与左肩相对。

33-36 拍：原姿，四拍一次，左脚三步一抬，顺时针方向往后退。

37-44 拍：原队形按掌翘腕，左脚上步，一拍一步横垫步往逆时针方向行进，并相互交流。

45-46 拍：重复前段 9-10 拍动作。

47-48 拍：与 45-46 拍动作相反。

49-52 拍：重复 45-46 拍动作，向右碎步点转一周。

53-108 拍：与 49-52 拍动作相反。

109-110 拍：面对 8 方位，双手右侧背掌，碎步往 4 方位退，最后一拍成左踏步，前者双手右侧背掌，后者按掌位提腕。

111-118 拍：原姿一拍一步，右脚点颤步，双手左侧提压腕，视 8 方位，往 8 方位进场。

第七节
维吾尔族民间舞作品欣赏

1. 《摘葡萄》

《摘葡萄》是维吾尔族民间舞中极具代表性的作品之一。它将生活化的题材，通过生动的舞蹈形式转化为优秀的文艺作品。

《摘葡萄》的精湛之处是表演者对生活的深刻体验，通过具有民族特色的舞蹈形式，将摘葡萄的情形和对丰收的喜悦之情，生动而丰富地展现在观众面前。舞蹈无论是动作、编排、人物表情，还是音乐运用方面都充分地体现出了维吾尔族舞蹈的魅力。

围绕庆丰收这一主题，表演者的昂首挺胸、立腰造型，软硬相济地下腰，连续交换的旋转及丰富传神的面部表情，都使主题得以升华。舞蹈开始以维吾尔族少女优美柔腕、快速旋转及急停下腰、漂亮抖肩等一串轻快的动作，表现出人物的喜悦心情。在葡萄园里，少女快步急移、绕腕，面对满园硕果，欣喜若狂。那摘吃葡萄的传神表情让观众仿佛尝到了葡萄的酸甜。舞蹈音乐选用了维吾尔族主要乐器"手鼓"乐，鼓声节奏与舞蹈动作和谐统一，节奏独特的鼓声一下就烘托出了维吾尔族的舞蹈特点。抒情的"赛乃姆"也为表现少女的喜悦之情进行了极好的渲染。

《摘葡萄》是维吾尔族舞蹈，也是中国民族舞蹈的一枝奇葩，获得第七届"世青节"金奖。

2. 《顶碗舞》

《顶碗舞》是在新疆维吾尔族民间舞《盘子舞》的基础上创作而成的。在保持盘子舞形式和赛乃姆的基本动作"三步一抬""前后点步""开关步"的基础上，创造了以"圆场步"与多种步伐相结合的舞步。在舞蹈构图方面，较好地采用了传统的大横排、双斜排、弧形交叉、八字形、三角形等舞蹈队形。

在优美、抒情的维吾尔族音乐声中，16位维吾尔族姑娘头顶白碗，手持盘筷。她们容颜秀美，随着悠扬的乐曲，时而以"横垫步""托按掌"变化成大横排，时而以"圆场步"变化成双斜排，时而又以"开关步"，双托位移颈。这些步伐与队形的变化，犹如白云流水，飘逸婉约。她们若聚若散，往来穿梭，时而聚拢成圆圈双手击盘，散为横列原地旋转，加上变化多姿的手形、妩媚动人的娇柔、整齐划一的表演，既充分地展现了民族风格，又使舞蹈具有极好的整体气势与美感。

《顶碗舞》舞蹈清新、流畅、优美，充分显示了表演者的基本功和高超的舞蹈技艺。

第八章
胶州秧歌
JIAOZHOU YANGGE

第一节 胶州秧歌概述

　　胶州秧歌是流传于山东胶州一带的民间广场歌舞,俗称"跑秧歌",是舞和戏相结合的表演形式,通常由"跑场"和"小戏"两部分组成。角色有鼓子、棒褪、小嫂、扇女、翠花五种,持棒褪、折扇、绸巾、团扇等道具表演,先是热闹地翻扑,扭逗,跑大场,然后是传统的歌舞小戏。随着胶州秧歌的不断丰富,现在在舞台上看到的主要有翠花(中老年)、扇女(青年)、小嫂(小女孩)三个不同年龄、不同性格的角色,既舒展大方又热情灵巧,既有独特的舞姿动律又有极强的表演性。胶州秧歌已成为山东的"三大秧歌"之一。

　　胶州秧歌的基本体态特点是明显的"三道弯",即由脚掌、脚跟的碾动带动腰和上身各部位的扭动而形成颈、腰、膝三个部位的弯曲和变化,常用"三弯,九劲,十八态"来形容胶州秧歌的外部运动特征。

　　胶州秧歌的基本动律特点可概括为"拧、碾、神、韧"四个字。"拧"是以腰为轴,向外拧转形成的"三道弯"体态;"碾"是在形成或移动重心的过程中,膝的推转反射在脚部的旋力;"神"是启动或到达极点位置时,动作的瞬间状态,表现出一种力的延伸感;"韧"是在流动的动作变形中,表现出的一种力度,给人以不间断的力的延伸美感。这四个特点,几乎在所有动作中都有集中统一的体现,它们循环往复,连绵不断,充满活力,富有内在激情和动作力度。这是胶州秧歌的神韵所在,也是舞蹈动感的特点和源泉。

　　此外,胶州秧歌的音乐节奏也极富特点,大量运用附点节奏型,即在强拍后面加附点。这正好与舞蹈动作的"决发力,慢延伸"的感觉相吻合,形成收和伸,快和慢极鲜明的对比动感特点,使舞蹈更生动细腻,富有魅力。

第二节 胶州秧歌教学提示

　　(1) 在教学中,不仅强调脚下的拧劲,而且强调位置间的协调支配。

　　(2) 在慢板中,动作要"贯满"每一个音符,膝部的粘劲,腰的扭劲,手臂的伸劲都要有所体现,更要强调动作流畅饱满、静中有动。打快板时,动作要干净、利落,把握节奏中的瞬间停顿,掌握好快慢的对比。

第三节
胶州秧歌训练内容

吸取胶州秧歌中小嫂和翠花的舞蹈经验，提取有代表性风格的丁字拧步、倒丁字拧步和丁字三步小嫂扭的动作为训练内容，培养学生从脚部、膝部、腰部以及双臂全面支配身体各部位的协调能力和支配音乐的控制力、表现力，全面提高舞蹈修养和素质。

通过脚和膝的训练，掌握脚下拧碾步态的韧性和力度。通过腰部、肋部的训练，增强灵活性和控制能力，以形成特殊的体态美。通过双臂和扇花的训练，掌握不断延伸的外神力，体现快速交替画8字的协调性和姿态美，整体体现脚下的滚动，促进膝部的转动，带动腰部的扭动，延伸上肢的伸动等动律特点，并以此形成身体各个部位有机的配合和统一，做到拧、碾、神、韧相互协调。

丁字拧步（以进为例）：强调抬腿时大腿和膝部向内侧拧动，同时主力腿及脚跟有控制地提起；主力脚另一方的腰肋上提，落脚时，要有控制地先落脚跟，再落脚缘；膝部再向外侧拧动，腰转动到另一方上提；膝盖的一关一开，脚掌推动，腰部反复提转，形成拧的动感和重抬轻落的力感；同时要体现换脚拧动快，形成步态后滚动过程慢，换手动作快，姿势形成慢的特点，用完美的过程来展现延伸和伸动。

倒丁字碾步：丁字拧步的演变，在脚掌碾动的同时换脚和换主力脚，姿态形成短、轻、快的特点，做到脚、体、头、手在瞬间整体转动、停顿。

丁字三步小嫂扭：俗称"扭断腰"，节奏快，动作变化快，快速完成脚、膝、腰的拧碾扭动，每一拍的运动都要形成"三道弯"的体态，配合双臂的交替横8字，形成全身的扭动感。

第四节
胶州秧歌基本动作

1. 基本手形，手位、脚位
（1）手形：左手捏巾，右手持扇。
（2）手位：身旁横8字扇位，胯旁转扇位，胸前抱扇位，头上扇位。
（3）脚位：正步，正丁字位，倒丁字位，踏步位。

2. 常甩手臂动
1）横八字扇
准备：左手捏巾，右手握笔式合扇。
Da：右小臂位于右肋前，手心朝下，肘架起，左手心朝上向旁抬，略低。

1拍：右小臂经上弧线，手心向上，至旁略低，左小臂从后向前画半圈，变手心朝下弯于左肋前，肘架起。

2拍：左右手交换做第一拍动作。

3-4拍：重复1-2拍的动作。

要求：小臂经上弧线到旁边，要体现伸劲，收到肋前，要体现韧劲，且伸劲、韧劲要一致。

2）竖八字扇

准备：左手捏巾，右手握笔式合扇。

Da：右手抬起，小臂弯于右肩前，手心朝下，左手心朝上，向后抬起，上身左拧。

1拍：右手小臂带手心朝上向前伸出，画下弧线经胯旁向后抬，左手、小臂向里折，经上弧线到左肩前，手心朝下，上身右拧。

2拍：左右手交换做第一拍动作。

3-4拍：重复1-2拍动作。

要求：在横八字的基础上，配合腰的转动，右手握扇，左手捏巾。手向前加上腆肩，向后时加揽肩上推扇，胯旁转。

Da：双臂快速旁抬，收到胸前，略夹肘。

1-2拍：右扇经右脸颊旁推到头上，左手经左肩向旁推出。

3-4拍：右手心向上落到右胯旁，手腕先向内后向外转扇（扇面保持向上），左小臂弯到左肩前，手腕外旋在肩上画一圈，双手先慢旋后快转，后半圈在最后半拍上瞬间完成右肋上提。

要求：上推扇时要慢，押满音乐，胯旁转扇时换得快，转得慢，转扇时，右手肘架起，扇面保持向上，胯旁转扇遮羞横拉扇，右手握扇，左手捏巾。

Da：左手经旁抬至头上，右手腕外旋，略架肘，手心向上至右胯旁。

1-2拍：右手腕先向内后向外转扇，左肋上提。

Da：双手经旁快速收到胸前位，扇口朝左。

3-4拍：大臂不动，手巾和扇子带动向两旁推出，手心向前。

要求：转扇要求同上，双手快速收到胸前，向旁慢拉扇，拉扇时，不要用手腕带动；里外滚扇，右手合扇倒握扇，左手捏巾。

Da：双手在右胯前，左手心朝下，右手心朝上。

1拍：右拇指向外翻滚，手经前至头上，手心向上，左手旁伸出，身体略右转。

2拍：右手其他四指向里翻滚，落到右胯旁，左手巾搭在右肩上，身体略左转。

要求：右手上下运动，左手左右运动，双手同时经过一条向前的弧线，动作干净利落，若手在前胯时，肘架起，左手在右肩上时，大臂抬起，动作中右肩要放松，大撒扇月、前抱扇，右手撒扇、拿扇，左手捏巾。

1拍：右手经前抬到头上撒扇，手心向前，左手向旁伸出。

2拍：右手腕外旋落至右肋前握扇，左手巾搭在右肩上。

要求：同里外滚扇，大撒扇过程要快，头上和胸前均有一个短暂的停顿。

3. 基本步法

1）丁字拧步进

正步位如下。

Da：双膝略屈向2方位拧，同时，左脚抬到右脚踝内侧。

1拍：右脚跟抬起，左脚跟落右脚尖前，用右脚掌推左脚跟，双膝拧向8方位。

2拍：左脚尖对8方位，全脚落地，右脚在后，脚掌点地。

3-4拍：右脚做反面。

要求：脚上强调掌向前推跟，拧动时要有控制，并配合腰肋的扭动，左脚进时，腰向左转，左肋上提，右脚进时相反。

2）丁字拧步退

正步位如下。

准备：双膝略屈。

Da：左脚向右脚跟后略抬起。

1拍：左脚掌在右脚跟后点地，右脚掌离地，用右脚跟推左脚掌，双膝拧向8方位。

2拍：左脚跟落地成后丁字步。

3-4拍：右脚做反面。

要求：同丁字拧步进，脚上强调向后推。

3）倒丁字碾步

准备：正步位。

1拍：双膝靠拢略右转，左脚向前探出，脚尖对8方位，成倒丁字位，右脚跟抬起，重心移至左脚。

2拍：双膝靠拢略左转，右脚向前探出，脚尖对8方位，成倒丁字位，左脚跟抬起，重心移至右脚。

要求：碾动时，动力脚不要提胯，略离地即可，非动力脚胯向上提，脚掌向下踩。

4）丁字三步

准备：正步位，对1方位。

Da：双膝拧向2方位，右脚略向左脚后撤一步，脚掌撑地，同时左脚抬至右脚内侧，脚尖对3方位，身体转向2方位。

1拍：身体转向1方位，左脚外缘着地，双膝向右拧，右脚在旁略离地。

2拍：右脚内缘着地成正步，双膝向右拧，双脚一起向右滚碾成左脚内缘，右脚外缘着地。

3拍：左脚略右脚后撤一步，脚掌撑地，右脚抬至左脚踝内侧，身体转向8方位，双膝向8方位拧。

4-6拍：做1-3拍的反面动作。

要求：第1-2拍，膝随脚跟滚动左右拧，保持略屈，膝不要有上下动律；第3拍脚掌撑地，脚跟立起，体现重抬轻落，并有方向变化，整个动作配合腰、肋的扭动。

第五节
胶州秧歌动作短句

（1）由向旁、后移重心和逆时针转扇等动作组成，2/4拍（中速），八小节（一小节为一拍，后同）完成。

准备：左脚吸起，双手胸前，手心朝外，右手倒扇。

1-2拍：左脚向旁迈一步，右腿半蹲，上身左拧对7方位，向后靠，双手先向前再向旁推出。

Da：重心移到左脚，上身拧回1方位。

3-4 拍：右脚向左后退一步，重心在右脚，右手在旁，左小臂弯到左肩前，手心向上，向后画弧线到旁，上身往 6 方位靠。

Da：重心移到左脚。

5-6 拍：左手不变，右手在 2 方位略低位，手腕带向里（逆时针）转扇成倒握扇，手心朝里，上身略向 2 方位前倾。

7-8 拍：右脚并成正步，双手胸前对 1 方位。

（2）由丁字三步、小嫂扭动作组成，2/4 拍（快速），八小节完成。

准备：正步位，左手捏巾，右手握扇。

Da：右脚向左后撤一步，脚掌撑地，左脚抬至右脚踝内侧，上身与膝拧向 2 方位，左手抬至 8 方位略下方，右手在右肋前，肘起，右肋上提，左旁腰略后拧。

1-3 拍：脚下做丁字三步，双手做横八字扇，第 1 拍时身对 1 方位，左肋上提，右旁腰略下压，第 2 拍与第 1 拍相反，第 3 拍身体转向 8 方位，左肋上提，右旁腰略后拧。

4-6 拍：做 1-3 拍动作的反面（该动作为"丁字三步小嫂扭"）。

7-8 拍：重复以上动作。

（3）由丁字拧进步、抖上推扇、点推、平推扇等动作组成，2/4 拍（中速），八小节完成。

准备：正步位，左手捏巾，右手持扇。

Da：双手经旁收到胸前，夹肘，扇口朝左。

1-2 拍：左脚丁字拧步进，斜上推扇。

3-4 拍：右手对 2 方位，画下弧线，左手画上弧线，身体慢慢右转。

5-6 拍：左手收到左肩前，右手到右胯旁，双膝略屈，身对 4 方位，眼看 6 方位。

Da：右手胯旁转扇，双手收到胸前，开始向左转。

7-8 拍：转到对 2 方位，右手向 2 方位平推扇，左手向 6 方位推，上身略前倾。

（4）由胯旁转扇、推扇等动作组成，2/4 拍（中速），八小节完成。

准备：正步位，面对 5 方位，握扇捏巾。

1 拍：右脚向 7 方位迈一步，双膝略屈，胯旁转扇。

Da：双手收到胸前，上身含胸。

2 拍：左脚向 8 方位退一步，半蹲，右脚对 4 方位，伸直点地，右手向 8 方位下方推出，上身后仰。

3 拍：重心移到右脚，半蹲，左手收到左肩前，右手收到右胯旁，胯旁转扇。

Da：双手收到胸前。

4 拍：左脚向 4 方位迈，落右脚前交叉，双手从左肩往肋上提。

点斜上方推，扇口对左肩，上身略右倾。

5 拍：右脚向 3 方位迈一步，半蹲，左脚左肩前，右手胯旁转扇。

Da：双手收到胸前。

6 拍：左脚踏右脚后，对 8 方位双手胸前向上向前画，扇口对胸。

7-8 拍：踏步半蹲，双手从下抬到左手左肩，右手胯旁。

（5）由并步跳、胯旁转扇等动作组成，2/4 拍（中速），八小节完成。

准备：正步位，左手捏巾，右手持扇。

Da：左脚略屈，右脚向前伸直离地，左手在左胯旁，右手在右胯旁，略架肘。

1 拍：右脚向前一个并腿跳，双手动作相同，做胯旁转扇，转到胸前位。

2拍：右脚向前迈一步，双手向上推，扇口对里。
3-4拍：重复1-2拍动作。
5-8拍：左转180°，半脚尖向后退，左手起向后摇臂。
（6）由丁字拧步进、上推扇、胯旁转扇等动作组成，2/4拍（中速），八小节完成。
准备：正步位，左手捏巾右手持扇。
Da：双手经旁收到胸前，夹肘，扇口对左。
1拍：左脚丁字拧步进，上推扇。
2拍：右脚向旁一步，略屈，胯旁转扇。
Da：双手收胸前。
3拍：左脚向左迈一步，成旁弓前步，双手向旁推，扇口对左。
4拍：重心移到右脚略蹲，胯旁转扇。
Da：双手收到胸前。
5拍：左脚向右后交叉迈一步，双手向左旁推扇，扇口朝上。
6拍：右脚向右迈一步，略屈，胯旁转扇。
Da：双手收胸前。
7-8拍：左脚向前迈一步，双手向上推扇，扇口对里。

第六节 胶州秧歌组合

1. 训练性组合一

准备：正步对1方位，左手捏巾，右手握笔式合扇，双手背手位。
1-3拍：左脚起丁字拧步进一个，退一个，再进一个。
4拍：右脚、左脚各一个丁字拧步退。
5-8拍：做1-4拍的反面动作。
9-10拍：左脚起丁字拧步进两个，退两个。
11-12拍：左脚起丁字拧步进两个，退一个。
13-16拍：做9-12拍的反面动作。
17-18拍：左脚起丁字拧步进一个，退一个左手背后，右手横八字。
19拍：左脚起丁字拧步退一个，进一个，右手横八字不变。
20拍：左脚丁字拧步进一个，右手横八字。
21-24拍：做17-20拍的反面动作，左手横八字。
25-27拍：左脚起丁字拧步，进、退、退、进、进、退各一个，双手横八字。
28拍：左脚丁字拧步进。
29-32拍：做25-28拍的反面动作。

33–36拍：左脚起丁字拧步进8步，双手竖八字。

37–40拍：左脚起丁字拧步退8步，前4步双手竖八字，后4步双手落下从身后向旁抬起。

41–42拍：左脚起丁字拧步进4步，双手横八字。

43–44拍：左起丁字拧步退4步，双手一次经旁到头上，一次经旁落到腹前，重复一次。

45拍：左脚丁字拧步退，双手从右往左晃。

46拍：做45拍的反面，最后右转180°。

47拍：右脚起丁字拧步进2个，双手横八字。

48拍：右脚起丁字拧步退2个，双手从旁抬起，最后一拍搭在肩上。

2. 训练性组合二

准备：正步位，左手握巾，右手合扇倒握。

1–4拍：左脚起倒丁字碾步向前4步，两拍一动，双手里外滚扇。

5–6拍：继续倒丁字碾步里外滚扇进3步，第6拍停。

7–8拍：做5–6拍的反面。

9–10拍：左起倒丁字碾步进4步。

11拍：左脚向旁迈一步，右腿半蹲，左手旁伸；右手小臂弯到右肩前，手心向上，向后画一个弧线到旁，身体右倾。

12拍：右脚踏左脚后，右转180°，右手在旁不动，左小臂弯到左肩前，手心朝上，向后画一个弧线到旁边，身左倾。

13–16拍：左脚起对5方位起8步，倒丁字碾步里外滚扇。

17–18拍：做11–12拍动作，最后一拍开扇。

19–22拍：向前左起倒丁字碾步，大撇扇胸前抱扇、两拍一次走2步，一拍一次走3步，最后一拍停。

23–26拍：右脚起做19–22拍的动作。

27–30拍：左脚起倒丁字碾步向前，左转一圈，一拍一步，大撇扇胸前抱扇。

31拍：左脚倒丁字碾步进，大撇扇。

32拍：右脚倒丁字碾步进，胸前抱扇，左脚靠右脚吸起，右手合扇，手腕带扇子在腕上顺时针转一圈到胸前成倒握扇，手心向外，双手胸前。

33–36拍：做动作短句（1）。

37–40拍：正步位原地滚碾步8个，双手背后，第一拍双膝左拧，滚至左脚外缘，右脚内缘善地；右旁腰，第二拍双膝右拧，双脚滚至左脚内缘，右脚外缘着地，左旁腰，一拍一动。

41–42拍：左脚起继续滚碾步3个，右脚向左脚后撤一步，双膝拧向2方位，左脚掌抬起，脚尖对3方位，左肋提，右腰旁。

43–44拍：左脚外缘落正步，再向右滚碾一次，左脚向右脚后撤一步，脚掌抬起，脚尖对7方位，右肋提，左腰旁，右脚外缘落正步，双膝拧向8方位。

45拍：向左滚碾，左脚外缘，右脚内缘着地，右脚向左脚后撤一步，脚掌着地，左脚抬至右脚内侧，身与膝拧向2方位，左手抬至旁略低，右手小臂旁于右肋前，右肋上提。

46–51拍：做动作短句（2）两遍，丁字三步小嫂扭。

52拍：左脚外缘着地，左右各滚碾一次，双手横八字。

53–54拍：左脚向旁迈一步，右脚踏后到头上顺时针转一圈，收到背后，左手背后，右手扇子向左平画，轻拍左肩，右转一圈。

55-58 拍：做 41 拍动作，最后一拍开扇。

59-62 拍：做 37-40 拍的动作，向前进四步，再向后退四步，双手横八字扇。

63 拍：原地左右滚碾一次，横八字扇保持。

64 拍：做 45 拍动作。

65-70 拍：做 46-51 拍动作。

71 拍：左脚向 3 方位落，成踏步半蹲上身转向 1 方位，双手向右画上弧线到左手胸前，右手体旁，左肋上提，右旁腰略下压；右脚跟抬起，左脚抬至右脚踝上方，双手原路返回，身转向 2 方位。

72 拍：重复 71 拍第 1 拍动作。

3. 综合性组合

准备：左手握巾，右手握扇，分两组，在 4 方位，6 方位，场外。

前奏：两组人斜线进场，经"二龙吐须"，分别按顺时针和逆时针方向往后走圈，最后在后成两横排。

动作：起步前，双手经体旁，收到胸前，夹肘，扇口向左，走圆场步时，右手向前平推扇，左手向后推，上身略左拧，最后一拍转向对 1 方位，双手收到胸前夹肘。

1-4 拍：上推扇胯旁转扇 2 次，丁字拧步进 4 步。

5-8 拍：做动作短句（3）。

9 拍：右脚向 2 方位迈一步，左脚跟上成丁字半脚尖上推扇。

10 拍：落脚跟，踏步半蹲左转一圈，胯旁转扇。

11-12 拍：左脚向 8 方位迈一步，右脚踏后，双手经胸前向左肩上方推扇，扇口朝里。

13 拍：双手经左下弧，到右斜下方，扇口朝下。

14 拍：右脚向 3 方位迈一步，左脚撤后左转 90°，右脚前点，右手变扣扇经胸前，下弧线铲扇，左手背后。

15 拍：右手落到右胯旁，左手抬到左肩前，双腿屈成踏步蹲；右手胯旁转扇，经旁向上盖到胸前，左手也到胸前，扇口朝左，双脚并正步半蹲。

16 拍：右脚伸直，左脚向右前点，右手斜上推扇，左手到旁。

17-18 拍：左脚起丁字拧步进 4 步，双手横八字。

19 拍：左勾脚略抬一下，左转向后走一圈，左手胯旁，右手右肩上转扇。

20 拍：再向右后走一圈，双手变为右手胯旁，左手左肩上画。

21 拍：左脚丁字拧步退，左手头上，右手从肩上转扇到胯旁，下右腰旁。

22 拍：右脚丁字拧步退，双手经胸前遮羞横拉扇，最后右转一圈。

23-24 拍：做 17-18 拍动作。

25 拍：丁字拧步退两步。

26 拍：左脚丁字拧步进，右脚丁字拧步退，双手经胸前向上打开，到旁边。

27-28 拍：丁字拧步进两步，做两个上推扇。

29-30 拍：左手弯到左肩前，右手转到胯旁，半脚尖向右转一圈。

31-32 拍：向 5 方位走成一横排，双手收到胸前，最后一拍左脚向 6 方位迈一步，成大掖步，右手向 6 方位斜下方推出，左手向 2 方位推出。

第二遍音乐如下。

1-4 拍：做动作短句（4）。

5-6 拍：左脚向 7 方位迈一步，右脚吸到左小腿处，膝对 7 方位，上身转向 1 方位，左手胸前，右手经前到头上翻扇；右脚落拧步进，拧步退；右手向旁打开。

7-8 拍：右脚丁字拧步退，右手从左起，顺着头绕一圈落到胸前开扇，左手不动，手背相对，右转一圈，同时双手向外翻。

9-16 拍：左起第一个人带向 2 方位起斜线，做动作短句（5）两遍。

17-18 拍：上推扇半脚尖向右转圈，变成两横排。

19-20 拍：右脚向 3 方位迈，略屈，左旁腰，胯旁转扇，左脚向 3 方位迈，左转 180°，右腰旁，右手肩上转扇，左手胯旁，右脚向 7 方位迈，略屈，左腰旁，胯旁转扇，左脚向 8 方位退一步，半蹲，右脚对 4 方位前点，双手经胸前，右手向 4 方位上方，左手向 8 方位下方推出，扇口对胸。

21 拍：重心前移，左脚并右脚正步半脚尖右转对 8 方位，双手头上。

22 拍：右脚向 8 方位迈一步成大踏步，双手经胸前向 8 方位斜上方推扇，扇口朝上。

23-24 拍：做 19-20 拍动作。

25-28 拍：做动作短句（6）。

29-30 拍：左转向后走圆场，双手在旁打开，略含胸；右脚上左脚前，立半脚尖左转一圈，双手向前，右手顺头绕到右肩后上方，手心朝前，左手向左打到左斜前方。

31-32 拍：重复 25-30 拍动作，转成对 1 方位。

23-24 拍：右手向外翻扇，变手心向上，从左上方到右上方，左手弯小臂，搭右肩上，右脚略向左前上一步；向右立转一圈，左手推到旁。

25-26 拍：左起丁字拧步进 3 步，上推扇，2 快 1 慢。

27 拍：右脚向 3 方位一个并腿跳后再向 3 方位迈一步，做 2 个胯旁转扇。

28 拍：左脚向 4 方位撤一步，在右脚前一点，双手向 8 方位上方推扇，扇口对胸。

29-30 拍：右脚向 8 方位迈一步成大掖步，左手不动，右手画下弧线到 2 方位斜下方。

31 拍：重心移到左脚，对 7 方位做动作短句（4）。

32 拍：重心前移，左脚向 7 方位迈一步，右脚踏后，身体转向对一点，双手经背后向 3 方位抬，右手在右耳旁，扇口朝上，左手点肘，重心略后移再迅速前移，腰随重心向左、向右略移。

第七节
胶州秧歌作品欣赏

《春天》是以胶州秧歌的基本动作为素材创作的女子群舞。舞蹈音乐是根据歌曲《谁不说俺家乡好》改编的，编导王玫充分运用了典型的丁字拧步、丁一字三步小嫂扭和"大老婆扭"等动作为素材，结合东北曲调的音乐，歌颂了改革开放以来，山东人民更加富裕的生活和对家乡的赞美，以及对未来的美好憧憬。

舞蹈从一片晨曦中开始，随着音乐和灯光的进入，慢慢走近，犹如展现一幅美丽的画面，前半部分作品充满深情，运用了舒展、委婉的丁字拧步和细腻的推扇，表现了人们对生活的一种深深的热爱。到后半部分随着内容的推进，变成一种热情赞扬和歌颂。舞蹈运用了"小嫂扭"和"大老婆扭"，全身的扭动和两手八字扇上下翻飞，给人活泼俏丽的动感，表现一种生机勃勃、热情向上的意蕴。舞蹈极其恰当地运用各动作元素不同的风格、韵律，使其成为一部赏心悦目、脍炙人口的作品。

第九章
山东鼓子秧歌
SHANDONG GUZI YANGGE

第一节 山东鼓子秧歌概述

山东鼓子秧歌是广场上表演的大型群众性民间舞蹈,流传于鲁北地区的商河、惠民、临沂、禹城、东陵一带,以商河、惠民两地最为流行,受鲁北自然环境及传统文化的影响,形成了粗犷雄浑、气势豪迈的特点,充分显示出山东好汉英武、矫健的英雄气概。

鼓子秧歌的表演程序:"进村""街筒子""跑场"和"出村"。

鼓子秧歌队中的角色分别是:伞(头伞和花伞),表示老生形象,一般是萧恩打扮,左手握伞,右手拿牛胯骨;鼓子,表现中年人的形象,左手持鼓,右手持鼓槌;棒,是少年的形象,双手持约50 cm长的鼓槌;花,为少女形象,所持道具为右手持折扇、左手拿巾,或者双手持绸巾,或者左手持巾或花灯,右手持巾和拂尘。

鼓子秧歌所持的手鼓一般有七八斤重,在跑、转、跳、蹲中不停地托、抡、撩、劈、神形成了鼓子秧歌在体态和动律上独特动律特点。

第二节 山东鼓子秧歌教学提示

(1) 作劈鼓子时,双手在头上击掌,强调重拍向上。
(2) 作海底捞月四拍一次双手劈鼓,再慢慢下来强调运动路线和动力安排。
(3) 做走鼓子时注意身体平稳,避免上下起伏,两边摇晃。
(4) 在训练时注意男性气质的训练。

第三节 山东鼓子秧歌训练内容

山东鼓子秧歌节奏气势强、动作幅度大,具有较高的训练价值,选择有代表性的劈鼓子、神鼓子、走鼓子等

动作，训练学生提必拉、推必随、抡必腑、晃必圆、肩拧身及以鼓带臂、以臂带腰，以腰还步的连贯传导动势。同时增强腰部的控制能力和身体各部位协调配合的表现力。

第四节 山东鼓子秧歌基本动作

1. **基本手形、手位、脚位**

1) 手形

手指自然分开，稍微弯曲。

2) 手位

劈鼓子位：双臂体旁椭圆形，小七位分开神鼓子位：左手胸前手心向上，右手旁握拳小七位。

托鼓子位：左手上手心向上，右手与肩平行打开，手掌立起。

3) 脚位

正步位、大八字步位、蹲裆步位。

2. **基本动律**

节奏：龙冬冬一个冬匡来台龙冬冬一个冬匡。

大八字位劈鼓子。

1 拍：右脚向前迈出。

2 拍：停住。

3-4 拍：反面反复。

要求：气沉丹田，出步沉稳。

3. **常用手臂动作**

1) 劈鼓子

脚大八字步，双手体旁提起至头上击掌到劈鼓子位。

2) 神鼓子

脚大八字步，双手体旁提起至头上击掌到神鼓子位。

4. **基本步伐**

双手托鼓子位如下。

1 拍：左脚向前迈步，落地自然弯曲，右腿抬起。

2 拍：身体动势没有停继续向前。

3 拍：抬起的右腿自前迈步。

4 拍：同 2 拍动作。

要求：走鼓子时身体要平稳、后脚推动前脚落地；后脚推地后不要停在原地的位置，整个动势一直向前。

第五节
山东鼓子秧歌动作短句

（1）由走鼓子，托鼓子等动作组成，4/4 拍（慢速），八小节完成。

1-2 拍：左脚向前走鼓子左手托鼓子位，一步一拍走八步。

3-4 拍：身体转身对 5 方位向后同时双手从头上晃手下来再到托鼓子位，向后走鼓子八步。

5-6 拍：变大八字步，双手同时合起，双手双脚同时踏一下，1 拍双手从上划下来再到与肩平行手腕翘起双腿蹲裆步位，上身前倾 90°头低下，两拍一次做四次。

7-8 拍：同上动作带方向两拍一次，顺时针方向做四次四个方向，3 方位、5 方位、7 方位、1 方位。

（2）由劈鼓子、神鼓子等动作组成，4/4 拍（中速），八小节完成。

1-2 拍：四拍一次劈鼓子一次两拍一次，两次。

3-4 拍：反复同上。

5-6 拍：四拍一次神鼓子一次，最后揣鼓子，两拍一次做两次。

7-8 拍：反复同上。

第六节
山东鼓子秧歌组合

准备：大八字步双手体旁劈鼓子位。

第一遍音乐如下。

1-2 拍：右脚向前迈步做动律两拍一次做四次身体重心转移。

3-4 拍：蹲裆步两拍一次重心转移。

5-6 拍：两拍一次收左脚，同时前倾低头，再右脚踏地抬头。

7-8 拍：左始十字步。

9-10 拍：重复短句动作一。

11-12 拍：重复动作短句二。

13-14 拍：反复 1-2 拍动作。

15-16 拍：左脚向 7 方位踏脚向身后靠，同时一慢两快双手劈鼓落弓步成海底捞月，最后一个姿势。

17-18 拍：面对四方位反复 5-6 拍动作，但最后一次转对 7 方位亮相。

第七节
山东鼓子秧歌作品欣赏

　　群舞《俺从黄河来》（1989年由北京舞蹈学院首演，编导张继刚，作曲汪镇宇，服装设计王慧君）以充满着黄河气息的秧歌一舞的韵律为基调，以饱含激情的夸张的情态和动作，揭示了中华民族历史的恢弘和悲怆，自娱性的民间舞蹈的表现形式被置于当代舞坛新感觉之下，表现着一个民族的挺立和奋发，他们满载着苦难又满怀着希望，从历史深处走来，又向历史的未来走去，但他们永远不会离开生他养他的这条河流，这是他们生命的命脉，这是一个追赶太阳的民族。本作品曾在中国舞蹈界引起较大的反响，反映了中国现代民间舞创作的新的发展和进步。

第十章

朝鲜族民间舞
CHAOXIANZU MINJIANWU

第一节
朝鲜族民间舞概述

朝鲜族人民居住在我国东北部山清水秀的长白山脚下。他们勤劳纯朴、含蓄真诚，妇女具有温柔恬静又坚韧不拔的性格。民族性格与爱憎感情反映在舞蹈艺术中，并形成柔韧优雅而深沉，稳重潇洒而幽默的鲜明风格。

朝鲜族人民十分喜爱白鹤，喜爱它洁白的颜色和轻盈静美的姿态，把白鹤看成是吉祥纯洁的象征，故而讲究"鹤步柳手"，即模仿鹤的步态起舞并以白为民族服装的主色调，这种审美观直接反映在舞蹈艺术中。

各种不同的性格使朝鲜族民间舞具有独特而鲜明的节奏特点，给舞蹈提供了丰富而细致的内心节奏及表现力。例如：从感情上表现含蓄、深情的"古格里"节奏，是均匀而缓慢的节奏（12/8拍）；表现活泼明朗的带有跳跃的是"安旦"节奏（4/4拍）；表现深沉而有力的是"他令"节奏（12/8拍）等。特殊的节奏赋予朝鲜族民间舞以动律、性格和生命，丰富鲜明的各种朝鲜族民间舞的节奏可称为舞蹈之"魂"，朝鲜族民间舞的每一个动作无不在节奏之中，同节奏共律动、共起伏、共延续。

第二节
朝鲜族民间舞教学提示

（1）屈伸动律，身体姿态的训练，注意收腹收臀，含胸垂肩，身体平稳，动作轻柔。

（2）气息的运用，注意伸时吸气，屈时吐气，吸气时由丹田发力，经后背至头顶，吐气时经前胸落于丹田，延伸至脚趾尖处，通过屈伸的运用来带动膝部的屈伸。

（3）每个步法在迈步之前，都要强调一腿弯曲，另一腿抬起的动势特点。脚抬起到落地都强调从脚跟、脚心、脚掌或脚掌经过脚心到全脚的控制。

（4）在训练男性拍手组合时，注意把"安旦"节奏融合于拍手动作中，节奏短促有力，强调节奏长短的强弱，形成一种停顿跳跃的动律特点。

第三节 朝鲜族民间舞训练内容

朝鲜族民间舞选择了悠扬抒情、慢节奏的"古格里"（12/8拍）和欢快活泼、快节奏的"安旦"（4/4拍）。通过两种不同节奏进行训练，并注重内心节奏体现及动作表现，强调呼吸的轻重、长短、缓急，并贯穿于身体各个部位，形成连绵不断的起伏过程和柔韧性较强的动作，以及上肢和整个动作的协调配合，节奏、呼吸、技能三个方面结合的训练内容，使学生掌握动中有静，静时"线"不断的朝鲜族民间舞稳定的风格特点。

第四节 朝鲜族民间舞基本动作

1. 体态、手形、脚形、手位、脚位

(1) 体态：收腹、收臀、含胸、垂肩、头正。

(2) 手形：食指、中指自然伸直，无名指、小指微屈，大拇指接近中指。

(3) 脚形：绷脚背、勾脚趾、脚稍外开。

(4) 手位如下。

斜下手：双手位于体侧25%，手心向上，垂手。

斜上手：双手在头侧伸长，手心向下，垂手。

横手：双手在体侧抬平，手心向下垂手。

扛手：双手位于头的两侧，曲肘，肘部在正旁，食指伸长，手心向上。

长一位手：双手位于体前15%，手心向下，垂手。

长二位手：双手在体前抬平，手心向下，垂手。

顶头：双手至头上，手心向上，臂部呈椭圆形。

小围手：一手位于体前，一手位于体后，均为手心向上，呈半个椭圆形，曲肘。

围肩手：(单手)一手背手、一手位于另一肩前，手心向外。

扛横手：一手扛手，一手横手。

扛背手：一手扛手，一手背手。

提额式：双手用食指、中指、大拇指在腰部提裙子。

(5) 脚位如下。

小八字位：两脚跟并拢，脚尖向前，斜角打开。

大八字位：在小八字位的基础上，一脚向旁打开，中间隔一脚距离。

小八字自然位：在小八字位基础上，一脚为重心，另一脚跟离地，大脚趾内侧着地，膝部靠拢重心脚。

大八字自然位：在大八字位基础上，做小八字位的动作。

三位自然位：小八字位基础上，一脚在前，一脚在后，后脚为重心脚，前脚大脚趾内侧着地，膝部靠拢。

2. 常用手臂动作

朝鲜族民间舞的手臂动作可归纳成扔、弹、推、拍四种。

扔：从一个位置到另一个位置的动作过程，将手腕、手指由慢到快用力扔出，主要有斜上、平开、斜下三种。

弹：一是手落到应到位置后，轻松弹起至另一位置，二是在固定位置上的有规律弹动，往往与弹肩相连，主要有"扣腕弹手、翻腕弹手、翘腕弹手"三种。

推：立手腕、手心朝外，腕用力，内在地推出，手向上、下、前横推。

拍：双手相击，单手拍肩、拍腿、拍肘和任何位置上的相击等。

3. 基本步法

1) 自然位重心移动：12/8 拍

Da：面向 1 方位，左脚重心自然位，微蹲。

1-3 拍：渐渐站直于双脚半脚尖，重心移到中心。

4-6 拍：渐渐落下，重心移至右脚重心，自然位。

7-12 拍：按原路线移回来，反面动作。

2) 平步：12/8 拍

面向 1 方位，左脚重心在自然位，微蹲。

Da：右脚经前迈步的同时，左脚半脚尖，右脚在前离地。

1-2 拍：右脚从脚尖到脚掌，着地时落全脚；半蹲，左脚内缘轻拖地随过来。

3 拍：右脚半脚点，左脚经自然位，向前提起来。

4-6 拍：左脚做相同动作。

此动作为平步向前，向后退，即平步向后。

3) 鹤步：12/8 拍

面向 1 方位，左重心在自然位。

Da：左腿蹲的同时，右腿用膝部带动，小腿向前延伸。

1-3 拍：右脚向前迈步，脚跟先落地，经脚掌至全脚，重心随之移向右脚，左脚跟随到右脚旁。

4-6 拍：右腿蹲的同时，左腿用膝部带动，小腿向前延伸。

7-12 拍：做反面动作。

此动作可向前、向后、向旁移动。

4) 垫步：12/8 拍

面向 1 方位，左脚重心在自然位。

Da：左腿微蹲的同时，右腿小腿向前延伸。

1-2 拍：右脚向前迈步，脚跟先落地，经脚落至全脚，重心移向右脚；左脚在后慢慢随过来。

3 拍：左脚向前迈步，半脚尖。

4-6 拍：右脚再向前迈步，从脚尖、脚掌渐落全脚，稍蹲。

7-12 拍：左脚做反面动作。

此动作可向前、向后、原地、转身。

5）滑步：12/8 拍

准备：面向 8 方位，左脚重心在自然位。

Da：左腿蹲的同时，右脚小腿向前延伸到右旁向 2 方位。

1-2 拍：右脚向 2 方位迈出、落地，脚跟先落再至全脚着地，重心移向右脚，左脚趾内缘着地跟随全脚。

3 拍：左脚向 2 方位迈步，至右脚前交叉，双脚平半脚尖。

4-5 拍：右脚再迈向 2 方位，从脚掌落全脚；稍蹲，左脚内缘拖地，随过来至右脚旁，自然位。

6 拍：身体转向 2 方位，左小腿向前延伸到左旁向 8 方位。

7-12 拍：做 1-6 拍相反动作。

此动作可向斜前，向斜后退做。

6）交叉步：12/8 拍

同平步做法相同，只是迈步的方向不是 1 方位，而是向 8 方位（右脚）、2 方位（左脚）。

7）大交叉步：12/8 拍

Da：面向 8 方位，左脚重心在自然位。

1-2 拍：左脚半脚尖，右向 8 方位伸出 250 mm，向伸腿方向倾倒。

3 拍：右脚落地向 8 方位，做蹲的动作，左脚随过来。

4-6 拍：左脚做相反动作。

4. 基本动律

（1）垂直的屈伸动律：屈伸过程中直上直下。

（2）平移的屈伸动律：屈伸过程中向某一方向移过去。

（3）呼吸的运用。

（4）"安旦"呼吸训练。

正步，双手背手放于臂部，强拍吸、弱拍呼。训练时强调气的停顿，在顿的动律中产生动中有静的规律和特点。

朝鲜族民间舞的动律基本是以气息的运用带动膝部的屈伸和脚部的步法，并体现于全身，有明显的连贯性，同时也构成舞姿造型的流动性和延续性，垂直和平移这两种屈伸动律的运动线多为上抛物线和涌浪式的下弧线，此两种基本动律皆要求膝部和脚部有控制力，即：动中有静，静时"线"不断。

呼吸是朝鲜族民间舞的一个重要手段。它的运用是动作的延续发展和把握动作分寸的内在力量，朝鲜族民间舞的呼吸不仅贯穿于整个动作过程的始终，而且贯穿于身体的各个部位，甚至细致到手指、脚掌和脚趾。而呼吸的节奏长短、轻重、缓急等，也是体现朝鲜族民间舞风格特点的重要手段之一。

第五节
朝鲜族民间舞动作短句

（1）由屈伸动律、围肩手、扛手、横手等动作组成，古格里节奏 12/8，中速，二十四小节（一小节为一拍，后同）完成。

1-3拍：右脚向旁3方位迈一步，左旁点步，双手从体侧经一位、二位、三位开花手至斜下手位，手心向上，面向3方位。

4-6拍：重心移至左脚，大八字位自然位，右手至围肩手，左背手，面向3方位。

7-12拍：呼吸一次。

13-15拍：右脚收回小八字位半脚尖，面向1方位，双手经体侧打开。

16-18拍：落右脚重心在自然位，左扛手，右横手。

19-21拍：快移落左脚重心在自然位，右扛手，左横手。

22-24拍：快移落右脚重心在自然位，右手推向斜上方垂手，双手再变手心向，从旁边落至体侧。

（2）由鹤步、扛手、双横手等动作组成，古格里节奏，12/8拍（中速），二十四小节完成。

1-6拍：右脚向2方位鹤步，双手从围手打开至横手。

7-9拍：原位快呼吸一下，面向2方位看1方位。

10-12拍：经半脚尖变方向至8方位再稍蹲，左出脚，左扛，右横手，面向8方位，看1方位，再落下，右背手。

13-15拍：左脚向4方位退一步（蹲），右脚随后收回双脚的半脚尖，双手到双横手，面向8方位，看1方位。

16-18拍：左重心在自然位稍蹲，双横手下沉面向8方位，看1方位。

19-21拍：双横手移至3方位、7方位，上身向1方位，腿向7方位，看7方位，右手横手不变，左手手背带动小臂平收，再把手翻成手心向上，经斜上手位摊出。

22-24拍：左脚向后3方位，退一步降重心，渐蹲，右脚在前，大脚趾内侧点地（右前三位自然位），左手外盘至扛手，右手横手不变。

（3）由行进弹提步和拍打手等动作组成，4/4拍（中速），四小节完成。

1-2拍：右起做行进弹提步，拍打手八次，一拍一次，对1方位。

3-4拍：面对6方位，继续做四次。

（4）由行进弹提步加胸前拍手组成，4/4拍（中速），四小节完成。

1-2拍：右起行进弹提步拍打手两次。

3-4拍：面对6方位反复1-2拍动作。

第六节
朝鲜族民间舞组合

1. 手位组合

1）准备

面向1方位，顺脚重心大八字步自然位；双手长一位，手心向下，小臂交叉，垂手；上身微含，稍低头。

2）前奏

1-6拍：停。

7-12拍：原位起伏呼吸一次。

第一段如下。

1-3拍：双手收到体侧，呼吸一次，小八字位微屈伸。

4-6拍：双手打开至斜下手位，呼吸一次，小八字位微屈伸。

7-9拍：双手打开至横手位，呼吸一次，小八字位微屈伸。

10-12拍：双手打开至斜上手位，呼吸一次，小八字位微屈伸。

第二段如下。

1-3拍：双手打开上至顶手。

4-6拍：双顶手向上提变，手心向下，小八字步，半脚尖。

7-12拍：双手从旁慢落打开（开花手）至体侧双脚，落至左脚重心在自然位。

第三段如下。

1-3拍：双手从体侧托起来至长一位手，面向8方位。

4-6拍：双手下落，呼吸。

7-12拍：双手横移至2方位长一位手，呼吸一次（最后落主体侧）。

13-15拍：双手用手腕带回至扛手。

16-18拍：双手腕推一下至扛手，呼吸一次。

第四段如下。

1-3拍：双手推至斜上手、垂手。

4-6拍：双手从旁慢落，至体侧，双手变手心向上。

7-9拍：双手从前交叉托起。

10-12拍：双手经小画手至交叉围肩手。

注：脚部动作均为小八字自然位，原地重心移动，先从左脚重心起变至右脚重心，再移重心回来，这样反复做。

13拍：双手在交叉位肩位上，呼吸两次，先面向8方位，再面向2方位。

第五段如下。

1-6拍：双手交叉不变，向前长一位处跨出，变成手心向上。

7-12拍：双手倒交叉不变，手心向上，原位呼吸一次，最后一拍双手背带动至后面长一位。

13拍：双手背带动至长二位手，再落至体侧呼吸两次，最后收至右前小围手。

14拍：小围手交替做，呼吸两次。

15拍：双手打开长七位，先收至左手围肩，右臂手再双手打开，长七位收至右手围肩，左背手；最后一拍打开小斜下手。

16拍：交替小围手做四次，自然位中心移动快一倍。

17拍：反复4~6拍动作。

18拍：反复4~6拍动作，但向8方位、2方位转两次。

要求：脚部动作仍为小八字自然位，原地交替移动重心。

音乐重复9-16拍。

第六段如下。

1-6拍：左脚重心小八字自然位开始，移动至右脚重心，面向1方位，双手打开至横手，再右手落至背手，左手起至扛手。

7-12拍：右脚重心不变，手位不变，呼吸一次。

第七段如下。

1-3拍：右手至横手，左手至斜上手。

4-6拍：右手横手不变，左手落至扛手，手心向耳朵。

7-12拍：做三次扛躺推手，最后一次双手至横手。

结束句如下。

1-3拍：双脚小八字位半脚尖，双手经一位、二位至三位。

4-5拍：双手开花至斜上手，（手心向里）双脚落下稍蹲。

6拍：双脚在半脚尖，双手斜上手位，手心向上托起来。

7-12拍：双手从头上盖下来落回准备位，左脚向旁打开1方位落回准备位。

2. 屈伸组合

1）准备

小八字步位，双手提裙式。

2）前奏

1-3拍：停。

4-6拍：渐蹲，双手松开，渐落体侧。

7-9拍：半脚尖，双手从旁打开至横手。

10-12拍：落左脚重心在自然位，双横手沉下1方位。

第一段如下。

1-6拍：右脚起向前平步六次，双手横手位呼吸，最后一拍至背后一位。

7-12拍：右脚向前一次鹤步，落右重心在自然位，双手从背后一位，从旁起至顶手，再开花扛开至左前小围手。

13-18拍：左脚起向后平步六次，双手横手位呼吸，最后一拍落至背后一位。

19-24拍：左脚向后一次鹤步，落左脚重心在自然位；双手从背后一位，从旁起顶手，再打开到腹前交叉。

第二段如下。

1-6拍：右、左各一次大交叉步，交替扛横手。

7-9拍：向右迈步，左脚随后收至自然位，左扛手，右横手，面向2方位，头看8方位。

10-12拍：原位弹肩三下。

第三段如下。

1-6拍：右、左交叉步，扛横手。

7-12拍：右、左退三步平步，扛横手，最后一次把手从旁边落下。

13-15拍：右重心自然位半蹲，双横手向下，呼吸。

16-18拍：半脚尖碎步原地左转一圈，双手提到斜上手，最后落到右扛手（手心向耳），左横手。

手的做法如下。

1-3拍：左手从扛手位推至斜上手，右手从前小围手位打开至斜下手。

4-6拍：左手落至前小围手，右手起至扛手提腕。

7-12拍：反面。

注：最后一次把手收到右前小围手，面向2方位。

3. 综合性训练组合

大八字步双手体旁弯曲，向右，开始呼吸练习，第8拍抬起右脚，准备。

第一段如下。

1-2拍：反复动作短句（1）第一个8拍。

3-4拍：反复动作短句（1）第二个8拍。

5-6拍：反复动作短句（2）第一个8拍。

7-8拍：反复动作短句（2）第二个8拍。

第二段如下。

1-2拍：第1拍丁字推步，对2方位第1拍8方位。

3-4拍：同1-2拍。

5-6拍：第5拍大八字位蹲，上身前倾，斜低头，左胸围手，右手顶手，向4方位横错移，上身斜后仰，抬头，左斜上身，右手经过扛手至肩前；第6拍反复第5拍相反的动作。

7-8拍：第7拍反复第5拍，第8拍对2方位左膝着地跪蹲，上身前倾，低头，左手头前，右手背手两拍，同时起身上身后仰，双手在左右耳旁，右膝弯曲，上左脚踏步，右手从里向外晃手到左胸，右手背手结束。

第七节
朝鲜族民间舞作品欣赏

《娜琳达》是朝鲜族女子集体舞（编导：孙龙奎，作曲：金正平，由北京舞蹈学院1988年首演）。"娜琳达"在朝语有"精神的遨游"之意，舞蹈以七位少女，身着朝鲜族白色长裙，手持绢扇的舞队，在舞台上优雅、飘逸、和谐，又不失变幻和跳跃的动作，表现了舞蹈的主题。该舞蹈以朝鲜族舞蹈的形成，创造了一个神话般的世界，仙女翩翩起舞于天地间，舞蹈动态含蓄、典雅、轻盈，如梦境一般。

第十一章

傣族民间舞
DAIZU MINJIANWU

第一节
傣族民间舞概述

傣族是我国少数民族之一，主要分布在云南省，其乐舞文化历史久远，早在汉代时期就有记载。那里的人民生活在群山环抱的河谷区。秀丽的山川景色，炎热的亚热带气候，特殊的劳动生活，敦厚善良、热爱和平的民族个性和传统的审美情趣孕育了风格浓郁而又独特的傣族舞蹈。傣族民间舞内容丰富，形式多样，具有优美、含蓄、灵巧、质朴的风格。上身向旁倾斜，下肢保持半蹲姿势，腰、胯、手臂呈曲线姿态，整个身体、手臂及下肢均形成特有的"三道弯"体态造型，极富雕塑感。动作中手与脚同出一侧，形成"一边顺"的特点，使舞姿柔媚，动律安详、舒缓，两者的融合，形成了傣族特有的舞蹈造型。

傣族民间舞有20多种，最具代表性的是孔雀舞、象脚鼓舞和嘎光舞。它们包含了所有傣族舞蹈的韵律特征和表现形式。孔雀是美丽温良、幸福吉祥的象征。傣族舞蹈用模仿孔雀漫步、开屏、追逐、展翅等动作表达人们追求美好的愿望。象脚鼓是傣族舞蹈不可缺少的伴奏乐器，象脚鼓舞也是特有的傣族男子舞蹈，表演时，舞者身上斜挎一个形似大象脚的鼓，边敲出各种鼓点，边随鼓点舞蹈。嘎光舞是一种自娱性舞蹈，傣族的男女老少几乎人人都会。每逢节庆日子，都要跳嘎光舞来表达喜悦的心情。此外，还有鱼舞、马鹿舞、花环舞、豆角舞等。

第二节
傣族民间舞教学提示

（1）强调膝部均匀屈伸，连绵不断的起伏感，以及动作变化中舞姿的流畅性。
（2）注意下肢、腰、胯、手臂与头的协调配合。
（3）慢板动作做到柔美，快板动作做到轻灵。

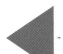

第三节
傣族民间舞训练内容

傣族舞蹈的学习主要是掌握其动律特征。通过训练腿在半蹲状态下，做重拍向下的屈伸，带动身体上下起伏。

要求膝部均匀、绵延地颤动，一起身左右微摆，脚有力抬起，轻稳落地，身体各个关节保持弯曲，并与呼吸配合，表现优雅、柔美、悠然、秀丽的风格。一些带跳的步法训练，强调在优美的舞姿下做到轻盈、敏捷、灵巧、突出动态美，再通过典型的孔雀舞姿造型训练，掌握傣族舞蹈的表演形式。

第四节 傣族民间舞基本动作

1. 基本手形、手位、脚位

1）手形

掌形：四指并拢伸直，指根下压，指尖上翘，虎口张开。

爪形：在掌形的基础上，食指第二关节向掌心折曲，其余三指依次张开成扇形。

冠形：在爪形的基础上，大拇指与食指相捏成圆形。

嘴形：在冠形的基础上，大拇指和食指相捏伸直，似孔雀嘴。

叶形：在嘴形的基础上，大拇指和食指略分开。

曲掌：四指并拢从指根处向里屈成半握状，拇指伸开向外。

2）手位

每一个手位都有提腕和压腕两种。

一位：双手自然下垂，在胯前、斜前、旁、斜后、后的位置。

二位：双手在胸前的位置。

三位：双手在头前、斜前、旁斜、旁、斜后、后的位置。

四位：一手在二位，另一手在三位。

五位：一手在三位，另一手在体旁，如五位，小五位。

六位：一手在二位，另一手在体旁。

七位：双手在体旁，如七位，小七位。

八位：在肩上的手位。

一七位：一手在胯旁，一手在体旁。

一三位：一手在胯旁，一手在头上。

小一三位：一手在胯旁，一手在头旁。

3）脚位

正步：双脚并拢，脚尖向前。

八字位：在正步的基础上，脚尖向外打开45°，为小八字位；在小八字位的基础上，脚跟略分开，为大八字位。

丁字位：以右脚为例，在小八字位的基础上，右脚向前移至左脚的脚弓内侧，再向脚尖方向移半脚距离。

点丁字位：在丁字位的基础上，右脚用脚掌或脚跟点地。

之字位：在小八字位的基础上，右脚落左脚正前方一脚距离处，左脚尖对右脚跟双膝略蹲。

点之字位：在之字位的基础上，右脚用脚掌或脚跟点地。

2. 常用手臂动作

1) 柔手

旁一位，压腕掌形，指尖朝前。

Da：右手腕带动手向前，上抬至二位。

1-2拍：左手腕带动手向上，抬至二位，同时右手腕带动手向下，手臂呈波浪形。

3-4拍：左右手交换。

2) 曲掌翻腕手

旁一位，压腕掌形，指尖朝前。

1-2拍：双手旁一位，提腕曲掌。

3-4拍：双手提腕翻成六位手。

3) 掏盖手

里二位(右手在外)。

1-2拍：右手从下绕到左手里面，提腕向上、向右，到小三位，手心朝上，指尖朝右，左手向下盖手心朝下。

3-4拍：左手按以上动作向左动，同时右手原路返回，同以上的左手动作。

4) 翻掌托按手

左一三位，右手心朝上大三位，左手提肘，指尖对胯，手心朝下。

1-4拍：左手翻腕，从旁向上托，到大三位，同时右手经胸前按至右旁一位，即右一三位。

5) 下穿手

左一三位同上。

1-4拍：右手指尖带向内屈，从右肩向下穿手到右胯旁向外翻腕，同时左手翻腕手心朝上，向前托到三位，身体右拧。

5-8拍：左右手交换。

6) 环手

左一三位提腕。

1-4拍：左手向外翻腕，经斜前手心向上托到三位，同时右手经斜后往右胯后按。

Da：左手头上里翻腕，右手胯后外翻腕。

5-8拍：以上动作左右手交换。

要求：动作在运动和静止中都要保持"三道弯"臂型，手臂柔和，肩、肘、腕各关节略弯曲，掌形手的手腕无论提压，指根都要下压，指尖要上翘，在各种手臂动作中要体现傣族舞蹈柔、软、力、韧、脆的动作，尤其是曲掌翻腕手的风格最具代表性。

3. 基本步法

1) 平步

准备：正步，双手叉腰，双膝有韧性地略屈。

Da：双膝伸直，同时右小腿快速向后勾脚踢起。

1拍：右全脚落地，双膝略屈。

Da：双膝伸直，左小腿快速向后勾脚踢起。

2拍：左全脚落地，双膝略屈，两脚交替做。

要求：胯要随落脚同一方向摆动，形成"一边顺"的体态，向后踢腿时要快而有力，落腿时要轻而稳。

2) 点吸步

点吸步包括前点吸步、旁点吸步、后点吸步，小八字位。

Da：双膝屈伸，后半拍右勾脚向后抬起。

1拍：右脚用脚掌或脚跟轻点前之字位、旁丁字位或后丁字位、后之字位的任一位置，身体右倾，左脚半屈。

Da：右脚迅速向上收起，左脚伸直。

2拍：右脚落小八字位，双腿慢屈，后半拍左脚向后抬起。

3-4拍：左脚做反面。

要求：每一步都要经过后踢，重拍向下屈膝时，胯要上提不能松懈，躯干以头、胯、膝形成"三道弯"体态，腿部以胯、膝、脚腕形成"三道弯"。

3) 点跳步

在点吸步的基础上，每一次"Da"拍，即一腿抬起，一腿为重心时，主力腿轻跳一下。

要求：身体中段腰胯要有控制，动力脚点地要快，主力腿连续轻跳时要轻巧而有弹性。

4) 踞步

准备：正步位。

1拍：右脚向前迈一步，屈膝，左脚迅速跟到右脚旁，略抬起。

Da：左脚掌踞地，膝盖伸直，右脚稍离地。

2拍：右脚再略向前迈一步，屈膝，左脚略抬起。

3-4拍：左脚做反面。

要求：上身随步伐起伏，屈膝和脚掌点地都要有控制，向下和向上体现均匀的动感。

5) 碎踞步

单脚连续做踞步，节奏要快。

要求：步伐要求同上，动作干净利落。

6) 吸踏步

Da：左脚立于半脚尖，同时右脚贴左脚收起。

1拍：右脚向前迈一步，膝盖微曲，左脚贴右脚旁，略抬起。

Da：左脚用脚掌点地，右脚略抬起，双膝屈。

2拍：右脚再向前迈一步，屈膝，左脚贴右脚收起。

Da：右脚伸直，半脚尖立。

3-4拍：左脚做反面。

要求：主力腿要有控制，屈膝，第一拍动作快，第二拍动作略停顿。

第五节
傣族民间舞动作短句

(1) 由平步、曲掌推腕、双手翻腕等动作组成，2/4拍（中速），五小节（一小节为一拍，后同）完成。

准备：正步，对 1 方位。

1 拍：右脚起，向 2 方位走平步，双手向左一七位曲掌推腕。

2 拍：左脚平步，落右脚向右斜前方，双手翻腕，掌形手拉回旁一位，指尖对 2 方位。

3-4 拍：重复 1 拍动作两次。

5 拍：右脚原地平步，双手旁一位曲掌，左脚旁点步，双手翻腕到右一三位，左手心向上，右手心向下压腕，上身左倾。

（2）由屈伸、旁后点地、双手翻压腕等动作组成，2/4 拍（中速），八小节完成。

准备：正步，对 1 方位。

1 拍：右脚向前一个平步，双手旁一位曲掌，左脚用前脚掌内侧在左斜后方点地，双手翻压腕到五位，右手在上，上身左倾。

2 拍：做 1 拍的反面动作。

3 拍：原位颤两次。

4 拍：右脚向前一步，左脚旁后点，双手到左一三位，左手心向下，右手心向上。

5-8 拍：重复以上动作。

（3）由点跳步、曲掌翻腕、双手翻腕等动作组成，2/4 拍（快速），八小节完成。

准备：正步，对 1 方位。

1-3 拍：右脚在旁，点跳步六次，双手左小一七位，曲掌翻腕一拍一次。

4 拍：右脚向旁迈一步，双手七位曲掌。

5 拍：左脚旁点，双手翻腕到右小一七位。

6-8 拍：左脚做反面动作。

（4）由蹦跳抬腿、胸前勾手等动作组成，2/4 拍（中速），稍快，八小节完成。

准备：正步位，对 1 方位。

1 拍：右脚向 2 方位跳一步，左小腿旁抬，双手向右斜前掏出，指尖向前，手心向上。

2 拍：左脚落右脚旁。

3 拍：右脚再向 2 方位跳一步，屈膝，左小腿旁抬，双手翻腕到右小一三位，左手心向上，上身左倾。

4 拍：姿势不变，右脚膝伸直。

5-8 拍：重复以上动作。

（5）由平步、吸踞步，小晃手、掏手等动作组成，2/4 拍（中速），八小节完成。

准备：正步位，对 1 方位。

1-2 拍：右脚起向前四个平步，双手二位，右手托掌，左手按掌，一拍一次交替。

3 拍：双脚蹲、起，左小腿旁抬，双手胸前向左小晃手到右前方，右手高、左手低，手心向外、手指向左。

4 拍：左脚向 8 方位吸踞步，右小腿旁抬，双手经向 8 方位掏手到右一三位，最后一拍变嘴形手，左手向下，右手向上，眼看右手。

5-6 拍：右脚起向 4 方位退四个平步，双手同 1-4 拍动作。

7 拍：右脚向 2 方位迈一步，双手向 2 方位前掏手。

8 拍：转向 4 方位做 7-8 拍的反面动作。

第六节 傣族民间舞组合

1. 综合性组合一

准备：正步站立，双手自然下垂。

前奏：双手经胸前向外掏手，经下弧线到身旁，再由身旁至腰前贴腹叉腰、双腿跪坐。

1-4拍：跪地做起伏动作，四拍一次做一个，二拍一次做两个，起时吸气，伏时呼气。

5-8拍：做1-4拍动作。

9-10拍：跪坐起，上身略右倾，向左斜后方翘胯。

11-12拍：做9-10拍的反面动作。

13-14拍：做9-10拍，节奏加快一倍。

15-16拍：跪坐起伏一次。

17拍：旁一位曲掌，翻腕到二位，双手提腕。

18拍：旁一位曲掌，翻腕到三位，提腕跪立。

19-20拍：慢慢坐下，双手压腕到七位。

23拍：七位手曲掌，翻腕到四位，提腕。

24拍：做23拍反面动作。

25-26拍：双手旁一位曲掌，翻腕六位手提腕，左手左前，起伏一次。

27-28拍：做25-26拍的反面动作。

29-30拍：一次旁一位曲掌，翻腕向七位推手；一次旁一位曲掌，翻腕到左小一七位、压腕。

31-32拍：做29-30拍的反面动作。

33-34拍：做前奏动作，双脚站起正步。

35-38拍：原地颤八次。

39-42拍：右脚起，原地平步，一拍一次，共八步。

43-46拍：向左平步走一圈，双手做柔手。

47拍：右脚一个平步，旁一位曲掌，身体转向8方位，左脚向前跟点步，双手翻掌，在胸前手心向前，手腕相靠，左手指向下，右手指向上，爪形手。

48拍：左脚用脚掌变旁点步，双手翻腕到左一七位，左手心向下，右手心向上。

49-50拍：双手心托到右肩上方斜三位，向下穿手，左脚踏后，原地左转至2方位，成右后点步，斜七位手提腕，上身左倾，眼看1方位。

51-54拍：做动作短句（1），上身随动律左右摆动。

55-58拍：左脚起，向6方位退四个前点步，右手起，做四个掏盖手。

59-62 拍：向 8 方位做动作短句（1）的反面动作。

63-66 拍：右脚起，向 4 方位退四个前点步，左手起，做四个翻掌托按手。

67-70 拍：做动作短句（2）的动作。

71 拍：左旁点吸步，双手七位翻腕，左手心向上，右手心向下。

72 拍：右旁点吸步，左手心翻向下，右手心翻向上。

73-74 拍：左脚起，向前平步 3 步，右脚旁点，上身右倾，双手经前上方向下盖到旁七位曲掌，翻腕到里二位。

75-76 拍：原地颤三下，上身保持不变，双手推开经七位到左一三位，左手心向下，右手心向上。

77 拍：右脚向 2 方位吸蹲步，左小腿旁抬，双手经旁一位曲掌翻腕到左六位，上身左倾。

78 拍：做 77 拍的反面的动作。

79-80 拍：右脚向左斜前迈一步，左手压腕，右手从胸前掏到旁七位，手心朝外，手指向右，上身右倾。

81-82 拍：左脚起，四个平步，右转一圈。

83-84 拍：左脚起，四个平步，左转一圈。

85-88 拍：对 1 方位做前奏动作，最后收到手指向前的旁叉腰位，夹肘压腕。

2. 综合性组合二

1）做法

准备：两组人在 4 方位、6 方位，场外。

1-12 拍：脚下碎蹲步，上肢环手，两组人斜线进场，经"二龙吐须"在前分开，从边上到后，回到中间成横排，6 方位的人左脚、右手先起，4 方位的人相反。

13-14 拍：双手在胸前，左手盖，右手上穿到左后一三位，提腕，手心朝外，向右原地辗转一圈。

15 拍：双脚略跳一下，右脚立半脚尖，左脚勾脚向右斜前方抬 25°，双手经旁一位曲掌，翻腕到左侧一位，手背相对，提腕，右胯向旁略翘。

16 拍：做 15 拍的反面动作。

17-20 拍：做动作短句（4）两遍，第二遍做动作的反面。

21-22 拍：右脚起向后退两个吸蹲步，第一步双手左斜前方，向外掏手，手心向前，手指向下，第二步双手向里翻腕，到右胯前，手心背对，手指向下。

23-24 拍：右脚起向 2 方位走三步，最后一拍左小腿旁抬，起伏一次，双手动作同动作短句（4）。

25-26 拍：左脚前点跳步，双手左四位手，压腕立掌；左脚旁点跳步，双手右六位手，曲掌；左脚后点跳步，双手左一三位，右手压腕托掌；左脚旁点跳步，双手七位手，曲掌。

27-28 拍：动作同 25-26 拍，重心移到左脚。

29-32 拍：做 25-28 拍动作的反面，最后一拍双手旁一位曲掌。

33-36 拍：右脚起，向前四个吸蹲步，右手起，四个掏盖手。

37-40 拍：向右转身，右脚起向后碎蹲步走 S 线，右手起向后环手。

41-48 拍：做动作短句（3）。

49-50 拍：做 13-14 拍动作。

51-52 拍：双腿对 3 方位跪，左腿后伸，小腿抬起，双手经向前掏手，回到右四位手，手心向上，爪形手，向后下腰，眼看 1 方位。

2）慢板

53-54拍：双手打开，向右至左手，对3方位，手心向下，右手对7方位，手心向上，爪形手，上身向3方位前倾，眼看5方位。

55-56拍：原地起伏两次。

57-58拍：上身起，拧回1方位，左手盖至旁一位，右手托至三位，手心向上，爪形，左小腿抬起。

59-60拍：左脚收，跪，左手掏，右手盖到左六位，手心朝外，指尖对左。

61拍：转向1方位，旁一位曲掌，翻腕到左小一七位，压腕立掌，右脚跪式斜后点地。

62拍：做61拍的反面动作。

63拍：左脚立起来，右脚旁点步，双手旁一位曲掌，翻腕到三位，下右旁腰提腕。

64拍：旁点左转180°。

65拍：右脚向6方位迈一步，左脚掌前点步，双手旁一位曲掌，翻腕到左四位手，提腕。

66拍：左脚向3方位退一步，右脚掌对7方位前点步，双手旁一位曲掌，翻提腕到右四位手。

67拍：起伏两次，头转向1方位。

68拍：右脚向3方位迈一步，左脚迈右脚前成踏步，双手旁一位曲掌，翻腕到左一三位，提腕。

69-76拍：做动作短句（5）动作。

77拍：左脚向4方位一个吸蹲步，双手向4方位前掏手，上身右转对8方位，右小腿对8方位抬，双手对8方位，手腕相对，手心向前，手指一上一下，爪形手。

78拍：做77拍的反面动作。

79-80拍：左脚向4方位迈一步，双向向四位前掏手，向右转对8方位，左脚向8方位迈一步，右小腿旁抬双手到左小一三位。

81拍：右脚落左斜前方成踏步，左手向上托至三位，右手盖到旁一位，爪形手。

82拍：重心移至左脚，右脚掌后点，左手不变，右手提到胸前，向8方位推腕，虎口向里。

83-84拍：右脚向3方位迈一步，左脚旁点，右手托掌到三位，左手按掌点右肘。

85-88拍：左手经过按到旁一位，右手不变，原地向右辗转两圈，由慢到快。

89-96拍：做动作短句（3）动作。

97拍：右脚旁迈一步，左脚旁点的跳点步，双手七位曲掌，翻腕到旁一位。

98拍：左转180°，左脚向3方位迈一步，右脚旁点的跳点步，双手七位曲掌，翻腕到三位，提腕。

99-100拍：重复97-98拍动作。

101-104拍：右脚起向2方位碎踮步八步，左手起，下穿手。

105-106拍：向7方位碎踮步退四步，下穿手同上。

107-108拍：向4方位碎踮步进四步，下穿手同上。

109拍：左脚起向4方位吸蹲步，右小腿旁抬，双手旁一位曲掌，翻提腕到右六位手。

110拍：对6方位做109拍的反面动作。

111拍：对8方位做109拍的动作，最后翻腕到左侧一位，提腕。

112拍：对2方位做111拍的反面动作。

113-118拍：左手盖，右手上穿，提腕到后一三位手，向右辗转两圈，最后左脚落，右脚斜前成踏步，双手右一三位。

第七节
傣族民间舞作品欣赏

　　《雀之灵》获 1980 年全国第二届舞蹈比赛获创作、表演一等奖,由著名舞蹈家杨丽萍编导并演出。舞蹈通过对一只高洁的白孔雀苏醒、漫游、嬉水、畅饮、飞翔等形态的表现,展现了精灵般美丽、纯洁、富有生命激情的孔雀形象。整个舞蹈以传统傣族民间舞蹈为基础,摆脱了传统舞蹈模式,大胆注入现代意识,进一步发展了原有的动律特征,特别是充分运用手指、腕、臂、肩、胸、腰、胯等各个关节有节奏、有层次的运动,而手指细腻的表现,不仅把白孔雀的形象表现得惟妙惟肖,而且将白孔雀机敏、轻巧、圣洁的气质和风采体现得淋漓尽致,并借这只孔雀,表达了对生命的热情歌颂,展现了舞蹈艺术美的独特魅力。该作品获得了"中华民族 20 世纪舞蹈、舞剧经典作品金像奖"。

参考文献

[1] 黄明珠.中国舞蹈艺术鉴赏指南[M].上海：上海音乐出版社，2001.
[2] 王克芬，隆荫培.中国近现代当代舞蹈发展史[M].北京：人民音乐出版社，1999.
[3] 吕艺生，舞蹈大辞典[M].北京：中国戏剧出版社，1994.
[4] 潘志涛.中国民族民间舞教学法[M].上海：上海音乐出版社，2004.